我要學漫畫

頭身比造型篇

5

C·C動漫社 編著

U0036417

目錄

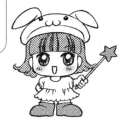

本書特別推出了人物不同頭身比的變形轉化的部分，從基礎知識開始讓你瞭解人物的頭身比造型，並提供步驟練習圖！

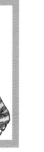
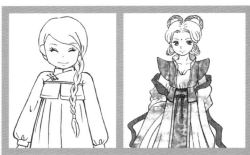

LESSON1 頭身比造型

一、什麼是頭身比造型……………… 6
　1. 女生頭身比的變化………………… 6
　2. 男生頭身比的變化………………… 10
　3. 男女頭身比的差異………………… 14

二、全身的頭身比變化…………… 18
　1. 頭部的變化………………………… 18
　2. 五官的變化………………………… 20
　3. 髮型的變化………………………… 22
　4. 手腳的變化………………………… 24
　5. 身體的變化………………………… 26

LESSON2 身體塑造角色

一、身著可愛短裙的2頭身人物…32
二、身著褲裝的2.5頭身人物…… 35
三、身著運動裝的3頭身人物…… 38
四、身著制服的3.5頭身人物…… 41
五、身著另類服裝的4頭身人物…44
六、身著傳統服裝的4.5頭身人物…47
七、身著中國古裝的5頭身人物…50

透過這四章的學習，我們就可以掌握各種各樣頭身比人物的畫法啦！

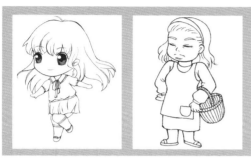

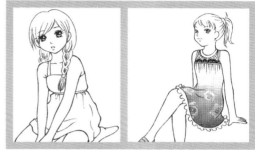

LESSON3 人物類型的變化

一、可愛人物類型……………… 54

二、活潑人物類型……………… 59

三、冷酷人物類型……………… 64

四、不良人物類型……………… 69

五、成熟人物類型……………… 74

六、中老年人物類型…………… 79

LESSON4 動作和表情的表現

一、靜態動作的表現…………… 86

　1. 站立……………………………… 86

　2. 蹲………………………………… 88

　3. 坐………………………………… 90

　4. 躺………………………………… 92

二、動態動作的表現…………… 96

　1. 跑動……………………………… 96

　2. 跳躍……………………………… 98

　3. 格鬥…………………………… 100

　4. 搬東西………………………… 102

三、表情的表現……………… 105

　1. 高興…………………………… 105

　2. 憤怒…………………………… 106

　3. 悲哀…………………………… 107

　4. 驚訝…………………………… 108

　5. 害羞…………………………… 109

在一部漫畫中，一般的主角和主要的配角都是5到8頭身的人物，另外，我們還常常看到5到8頭身的可愛的Q版人物，甚至還有2到4頭身的人物哦！
這本《頭身比造型篇》會教你畫出各種各樣的人物和可愛的Q版人物！
下面就跟著我們一起學習吧！

怎麼樣才能畫出一個正常的5到8頭身的Q版人物，並精確控制它的頭身比大小呢？
繪製這種Q版人物與繪製正常頭身比例的人物有什麼樣的區別呢？

LESSON 1
頭身比造型

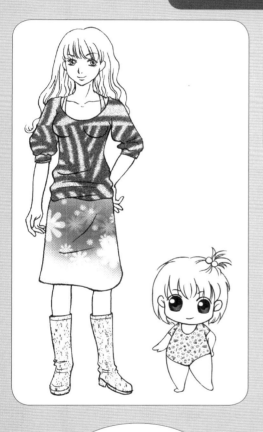

在漫畫與動畫中，除了正常的頭身比的人物外，還常常看到大小不同的Q版人物在搞笑等場景出現。要如何才能把握人物大小的不同形態，畫出各種可愛的Q版人物呢？

一切知識當然都要從基礎學起啊！一步一步慢慢來瞭解吧！

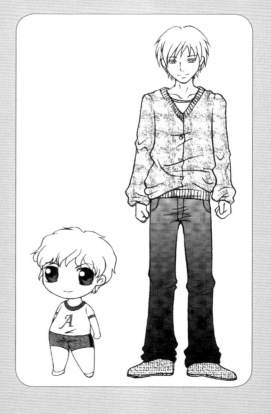

一、什麼是頭身比造型

1. 女生頭身比的變化

所謂「頭身比」，就是指以頭的長度為單位來計算人物的身高比例。

而頭身比造型就是指在不同比例的頭身上做出造型。首先讓我們來學習女生的頭身比造型吧！

● 3頭身的女生

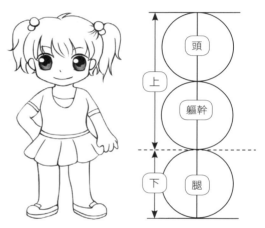

● 2頭身的女生

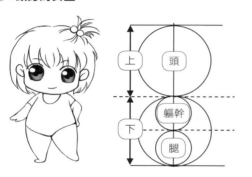

下圖的左圖是把腿畫長後的2頭身，增加了腿的長度，從而顯得人物更活潑。右圖是把身長加長的3頭身，增加了軀幹的面積，使人物更加顯得可愛。

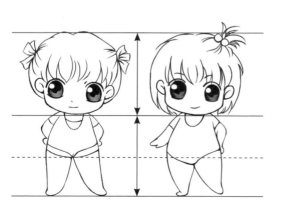

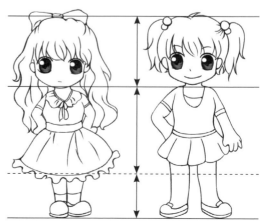

◉ 4頭身的女生

4頭身的女生，身體和四肢都應該用細長一點的感覺來表現。其特徵是頸部和四肢都可以簡單的概括為圓柱形，看起來很可愛！

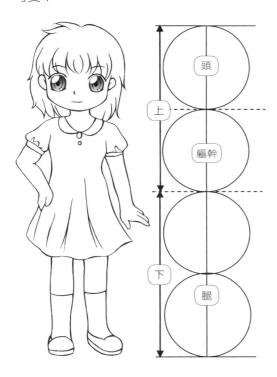

4頭身是接近現實人物並且較容易捕捉和描繪的頭身比。

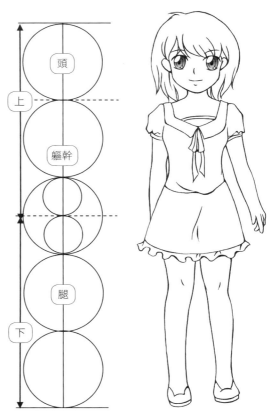

◉ 5頭身的女生

5頭身的女生，上半身和下半身如果畫得等長，比例就會很奇怪，因此下半身應當比上半身長半個頭，腿要表現得稍長一些才會好看。

5頭身的女生，是漫畫中很多角色都會用到的頭身比哦！

● **6頭身的女生**

在畫6頭身的女生時，上提胸、腰、大腿的位置，拉長腿部，上提膝蓋的位置，把小腿拉長一些後，會顯得更加帥氣。

● **7頭身的女生**

7頭身女生的上半身略有3.2個頭長左右，成熟女性的身長基本可以達到7頭身的比例。

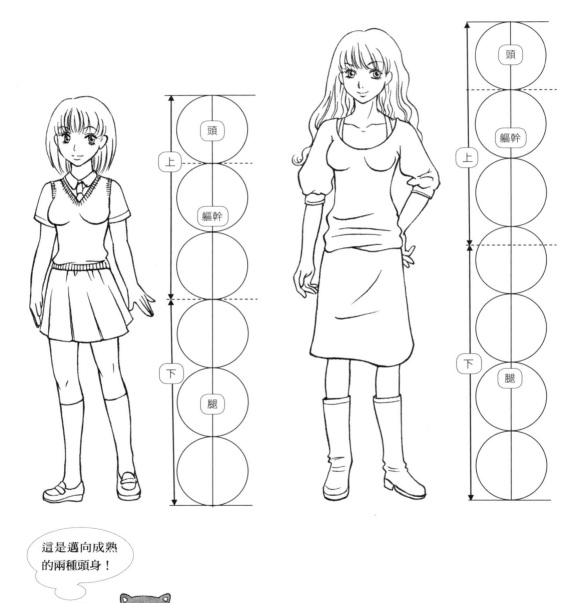

這是邁向成熟的兩種頭身！

我要學漫畫5——頭身比造型篇

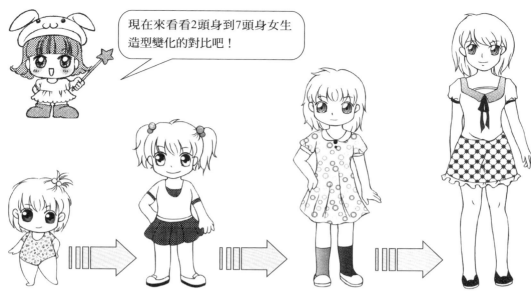

現在來看看2頭身到7頭身女生造型變化的對比吧！

可以明顯看出來，隨著頭身比的不斷變化，上半身與下半身長度的比例、手腳的長短以及表現的方式都在變化。

頭身比越大，手腳越小越顯得不細緻。由於不太在乎細部，使得整體呈現出一種圓滾滾的形態。

頭身比越小，人物越接近現實的比例，手腳等細節部位的刻畫自然就越細膩。

隨著頭身比越來越小，女生胸與腰的刻畫越顯得有曲線！

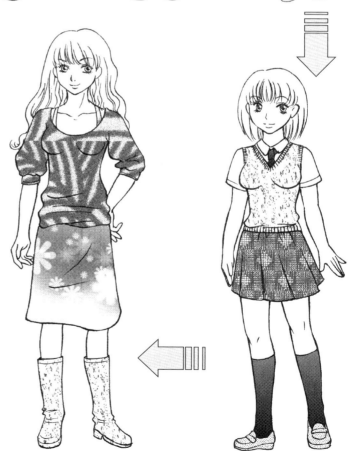

2. 男生頭身比的變化

● 2頭身的男生

2頭身男生的比例與2頭身女生一樣，軀幹與腿等長，身體的長度等於一個頭的長度。

對比2頭身的男生與2頭身的女生，可以看出兩者並沒有太大區別，基本都是圓滾滾的形態，只是2頭身的男生要略高於2頭身的女生。

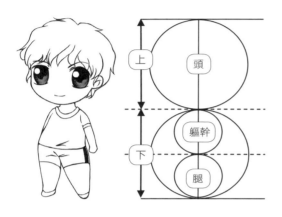
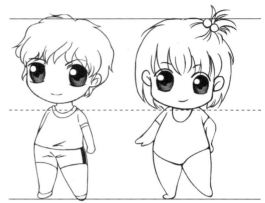

● 3頭身的男生

3頭身的男生，軀幹與腿同樣等長，整個身體是兩個頭的長度，手的長度增加到腰的位置。

對比3頭身的男生與3頭身的女生，可以看出男生的身長明顯長於女生，這是畫出3頭身男女時的一種區別方法。

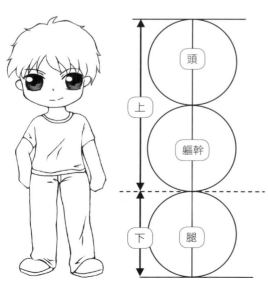
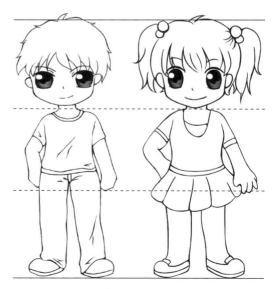

● **4頭身的男生**

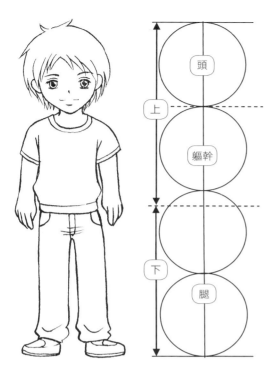

較長的腿給人俐
落的感覺呢！

● **5頭身的男生**

　5頭身的男生，在這種頭身比下，線條
已經明顯硬朗起來，展現出男性的特點。

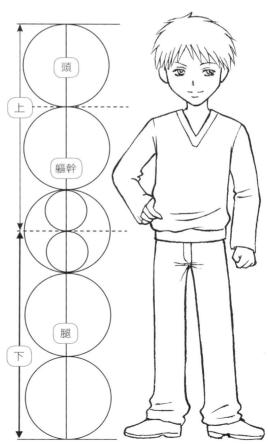

在很多漫畫中，主角和
主要配角們都是這種頭
身比哦！

● 6頭身的男生

6頭身的男生，身體是五個頭的長度，軀幹有兩個頭長，腿有三個頭長。6頭身男生的身長較接近真實人物的身長。

男性特點已經很明顯啦！

● 7頭身的男生

在漫畫中，15到20來歲的青年男性都是這種頭身比例哦！

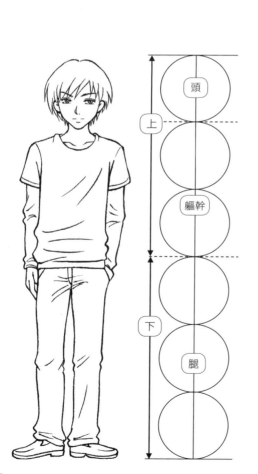

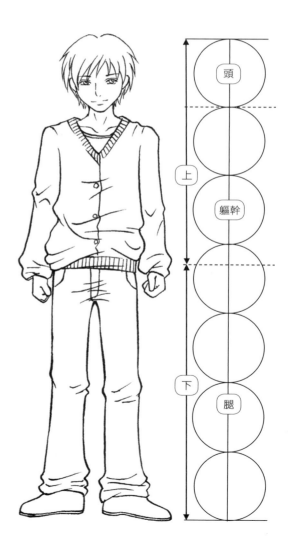

男生從2頭身到4頭身的變化，與女生從2頭身到4頭身變化的區別不是很大，都呈現出一種圓滾滾的形態，手腳短又粗，比較可愛。這種比例常用於Q版和兒童漫畫中。

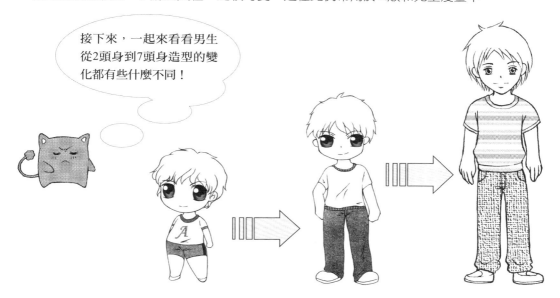

接下來，一起來看看男生從2頭身到7頭身造型的變化都有些什麼不同！

5頭身到7頭身的男性，整體線條比較硬朗，男性與女性的區別已很明顯，漫畫中常常用到這種比例。

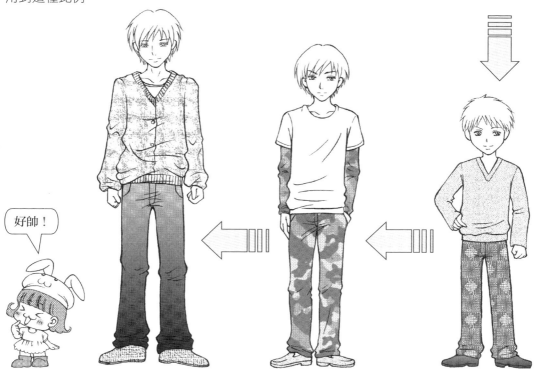

好帥！

3. 男女頭身比的差異

● 3頭身的男女

男生與女生在不同的頭身比時，都有怎樣的不同呢？

從左圖可以看出，3頭身女性與男性的特徵開始出現，女生身體的曲線變得圓潤，男性的線條也開始有些硬了。

● 4頭身的男女

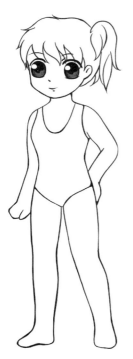
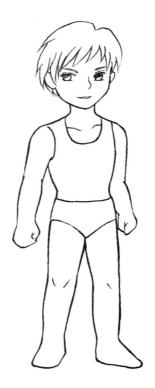

4頭身男女的特徵已經很明顯了呢！

4頭身的男女與3頭身的男女相比，區別更加明顯，女性胸與腰部的曲線漸漸突出，男性也有了較結實的肌肉感，與女性間已經有了較很明顯的區別。

● 5頭身的男女

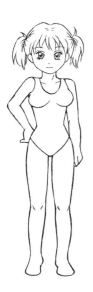

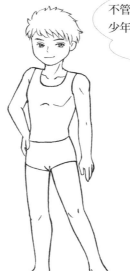

不管怎麼看，這些比例都似曾在某少年漫畫中見過的男女頭身比！

5頭身的男女與4頭身的男女相比，特徵的區別更為明顯，女性的胸與腰部的曲線已經完全形成。男性的倒三角形狀也慢慢露出端倪。這時的男女已經有了少年的感覺。

● 6頭身的男女

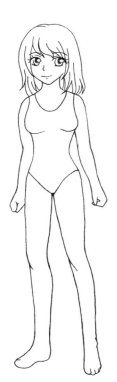

6頭身的男女已到了發育成熟的階段，與5頭身的男女相比，特徵區別已經非常明顯。女性整體的橢圓形曲線一目瞭然，男性的倒三角形狀也非常清楚。而且，女性線條圓潤，脂肪感強，男性線條剛硬，肌肉結實。男女的身高也有了明顯的長短區別。

擁有這種頭身比的男女，已經可以在很多少女漫畫中挑起大梁！

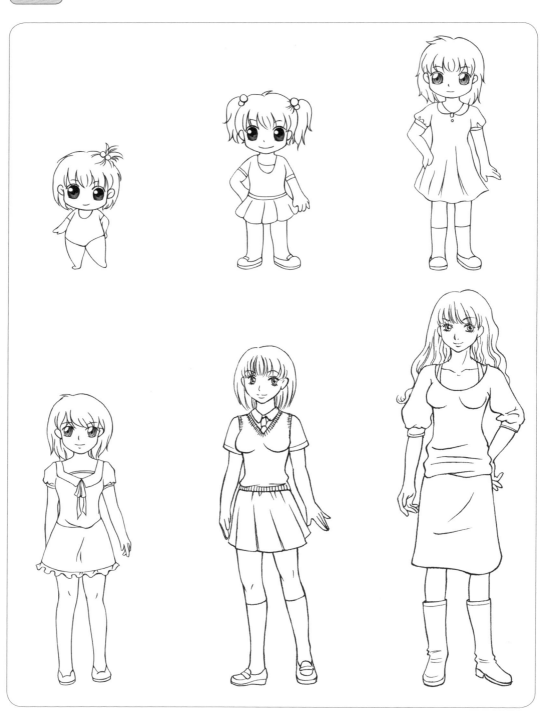

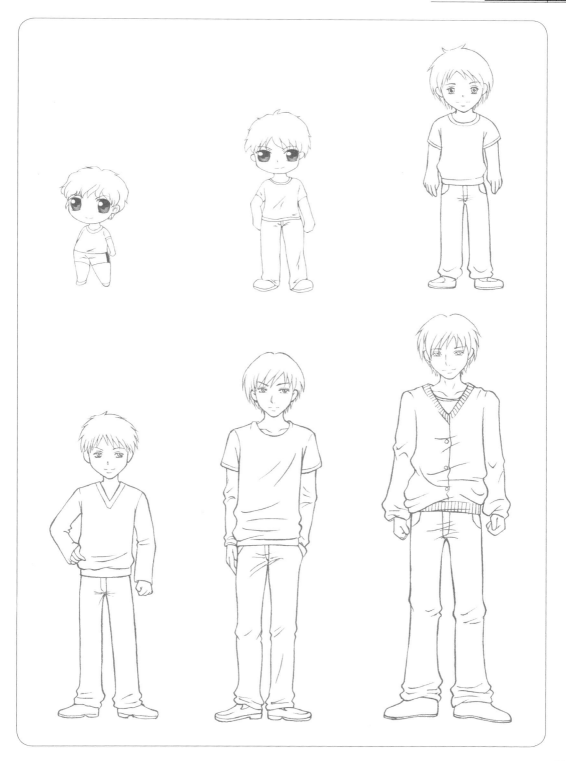

二、全身的頭身比變化

1. 頭部的變化

◉ 正常頭部到Q版頭部的變化

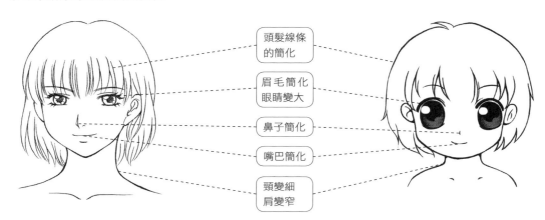

頭髮線條
的簡化

眉毛簡化
眼睛變大

鼻子簡化

嘴巴簡化

頸變細
肩變窄

◉ 女生頭部的頭身比變化

把女生正常的臉形變
短變圓，頭髮的線條稍稍
簡化，眼睛放大，鼻子簡
化，嘴巴變小，頸部變短
變細後，就變成了4頭身的
Q版女生。依此步驟，再將
4頭身女生的頭部簡化，就
變成了3頭身和2頭身的Q版
女生了。

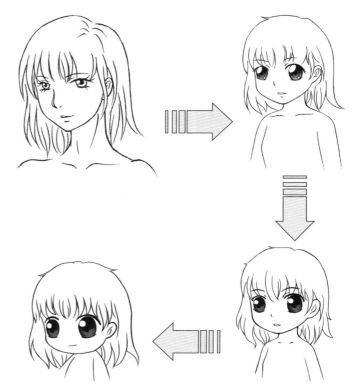

● Q版人物的正面與側面

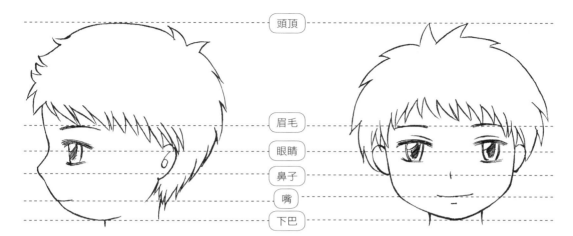

● 男生頭部的頭身比變化

男生頭部的頭身比變化與女生的變化的過程一樣，也是將正常的臉形變短變圓，頭髮的線條稍稍簡化，眼睛放大，鼻子簡化，嘴巴變小，頸部變短變細，就變成了4頭身的Q版男生，將4頭身再次進行簡化，就會得到3頭身和2頭身的Q版男生了。

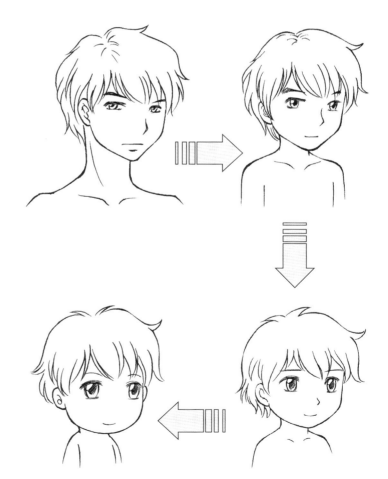

男生的眼睛比女生小一點。

19

2. 五官的變化

● 從不同表情來看五官的變化

學過了頭部頭身比變化的方法後，我們再來看看不同表情下Q版人物的五官是怎樣變化的吧！

高興表情的五官變化
將臉形變短變圓，眼睛變大，將鼻子、耳朵和髮型簡化，重點是將嘴巴簡化並進行誇張處理。

憤怒表情的五官變化
重點是將眼睛誇張為半月形，鼻孔變大，嘴巴變大，牙齒突出，Q版的憤怒表情就出來了。

悲傷表情的五官變化
重點是將眼淚畫得更大更明顯，將眉毛和嘴巴的形狀誇張得更明顯，悲傷的Q版表情就基本完成了。

驚訝表情的五官變化
重點是將眼睛誇張為兩個圓形，眼珠變小，眉毛誇張上挑，嘴巴變大，牙齒簡化，Q版的驚訝表情就油然而生。

◉ **從不同人物來看五官的變化**

前面我們通過表情的變化
學習了Q版人物五官的表
現方法。

現在讓我們再透過不同人物
的形態,來觀察一下五官是
怎樣進行Q版變化的吧!

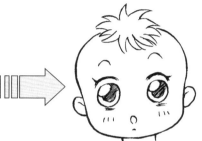

小孩的五官變化
小孩五官的特徵是將眼睛
放得很大,鼻子進行簡化
處理,甚至忽略都可以。

老人的五官變化
老人的五官可以簡化甚至
忽略掉眼袋,把眉毛和皺
紋作為重點誇張突出。

小精靈的五官變化
小精靈的Q版變形要領
是:可以著重突出某一項
五官的特徵,比如誇張突
出尖尖的耳朵。

3. 髮型的變化

● **女生髮型的變化**

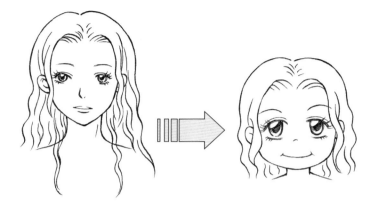

長卷髮的變化

女生長卷髮變化的要領是：將線條簡化，抓住曲線形狀的變化並將之誇張，Q版長卷髮的形狀就既鮮明又突出了。

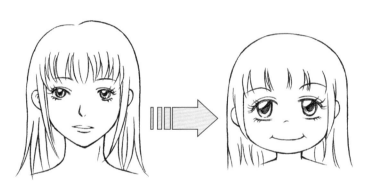

長直髮的變化

女生長直髮變化的要領是：將線條簡化為直直的線條，頭頂表現為圓形，注意頭髮線條形狀的柔順，Q版長直髮的形狀就出來了。

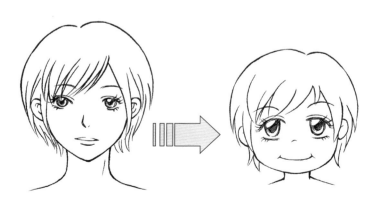

短直髮的變化

女生短直髮的變化要比長直髮的變化相對更為靈活。簡而言之，將每一束短髮的形狀簡化誇張，使頭髮形狀清楚鮮明，即完成了Q版短直髮的表現。

● 男生髮型的變化

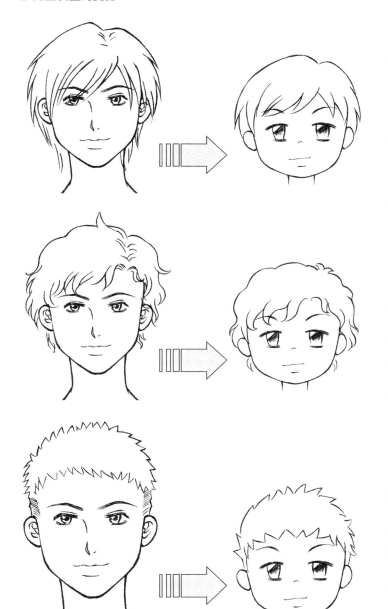

短直髮的變化
男生短直髮的變化與女生類似，只要將每一束短髮的形狀簡化誇張，使形狀更加鮮明即可。不同的是男生頭髮的線條變化需要處理得更加直一點。

短卷髮的變化
男生短卷髮的變化與女生類似，短卷髮變化的重點，就是將每一束短髮的曲線形狀簡化誇張，使形狀更加鮮明，即完成了Q版短卷髮的表現。

超短髮的變化
男生超短髮的變化與短直髮的變化很像，將每一束凌亂短髮的形狀簡化誇張，使頭髮的形狀呈現鮮明的三角狀，這樣，超短髮的Q版變化就完成了。

4. 手腳的變化

● 手的變化

正常6到7頭身的手　　　　　　Q版4到5頭身的手　　　　　　Q版2到3頭身的手

將手指變短變粗，手掌變短變圓。

將手指變得更短更粗，手掌變得更圓。

將拳頭形狀變短變圓，手指變短變粗。

將拳頭形狀變得更短更圓，手指變得更短變粗。

將手指形狀變短變粗，手掌形狀變短變圓。

將手指形狀變得更短更粗，手掌形狀簡化得更短更圓。

將手變短變圓，手指變短變粗。

手變更短更圓，並簡化手指。

將手掌變短變圓，手指變短變粗。

手的形狀進一步簡化，變更短更圓。

將手指變短變粗，手掌變短變圓。

將手指和手的形狀進一步簡化，變得更圓。

◉ **腳的變化**

　　腳的變化訣竅與手的變化一樣，都是變短變圓的一個簡化的過程。

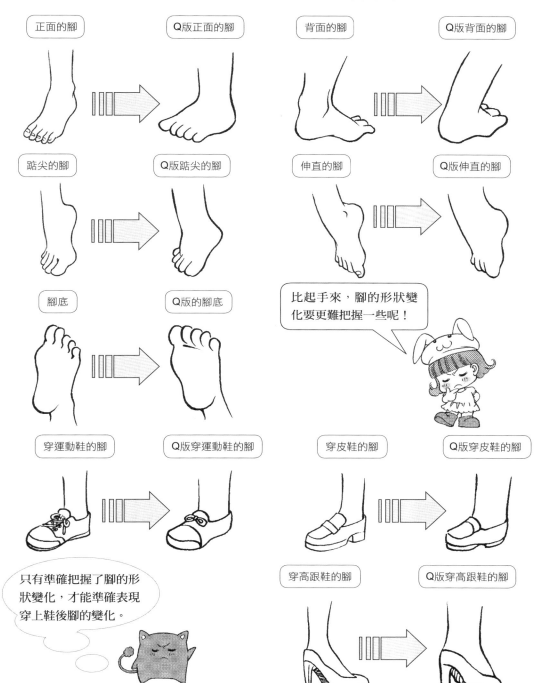

正面的腳　　　Q版正面的腳　　　背面的腳　　　Q版背面的腳

踮尖的腳　　　Q版踮尖的腳　　　伸直的腳　　　Q版伸直的腳

腳底　　　Q版的腳底

比起手來，腳的形狀變化要更難把握一些呢！

穿運動鞋的腳　　　Q版穿運動鞋的腳　　　穿皮鞋的腳　　　Q版穿皮鞋的腳

只有準確把握了腳的形狀變化，才能準確表現穿上鞋後腳的變化。

穿高跟鞋的腳　　　Q版穿高跟鞋的腳

5. 身體的變化

學習過各個部位的Q版變化後，讓我們再來學習一下整個身體的Q版變化吧！

◉ **繪製全身的Q版人物**

首先，要怎麼繪製Q版全身人物呢？

1 首先，畫兩個圓代表兩個頭長，在圓內畫出人物的大致構架。

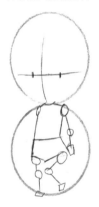

2 添畫出細節，比如衣服等飾物，2頭身的全身人物即可完成。

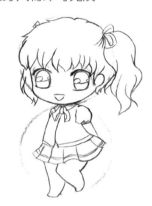

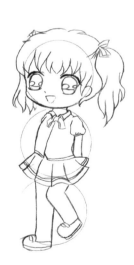

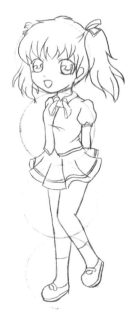

畫3頭身的全身人物，應該先畫出3個圓來確定頭身的長度。

畫4頭身的全身人物，要先畫出4個圓來代表4個頭身的長度，然後在裡面畫出人物。

◉ 從5頭身的人物到2頭身Q版人物的變化

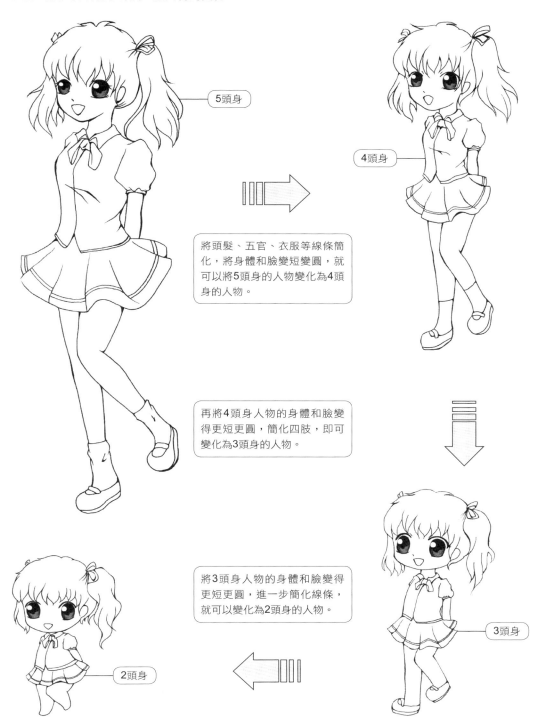

5頭身

4頭身

將頭髮、五官、衣服等線條簡化，將身體和臉變短變圓，就可以將5頭身的人物變化為4頭身的人物。

再將4頭身人物的身體和臉變得更短更圓，簡化四肢，即可變化為3頭身的人物。

將3頭身人物的身體和臉變得更短更圓，進一步簡化線條，就可以變化為2頭身的人物。

3頭身

2頭身

● **2頭身的Q版人物與5頭身人物的對比**

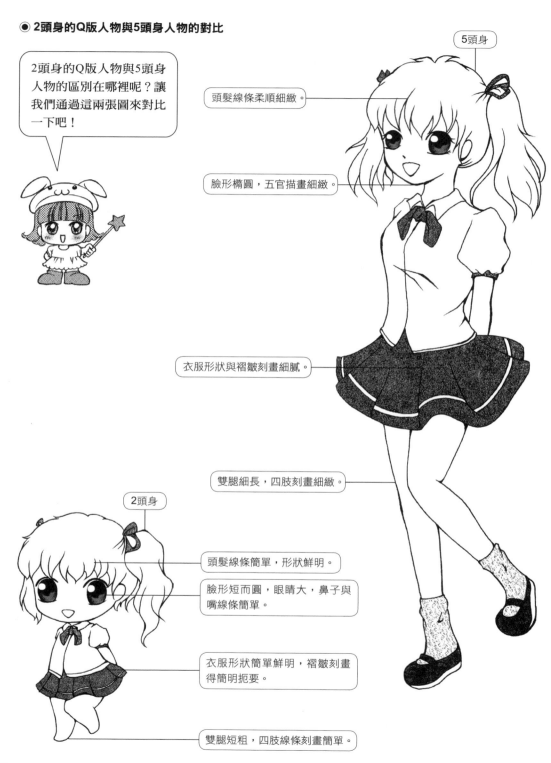

2頭身的Q版人物與5頭身人物的區別在哪裡呢？讓我們通過這兩張圖來對比一下吧！

5頭身

頭髮線條柔順細緻。

臉形橢圓，五官描畫細緻。

衣服形狀與褶皺刻畫細膩。

雙腿細長，四肢刻畫細緻。

2頭身

頭髮線條簡單，形狀鮮明。

臉形短而圓，眼睛大，鼻子與嘴線條簡單。

衣服形狀簡單鮮明，褶皺刻畫得簡明扼要。

雙腿短粗，四肢線條刻畫簡單。

練習

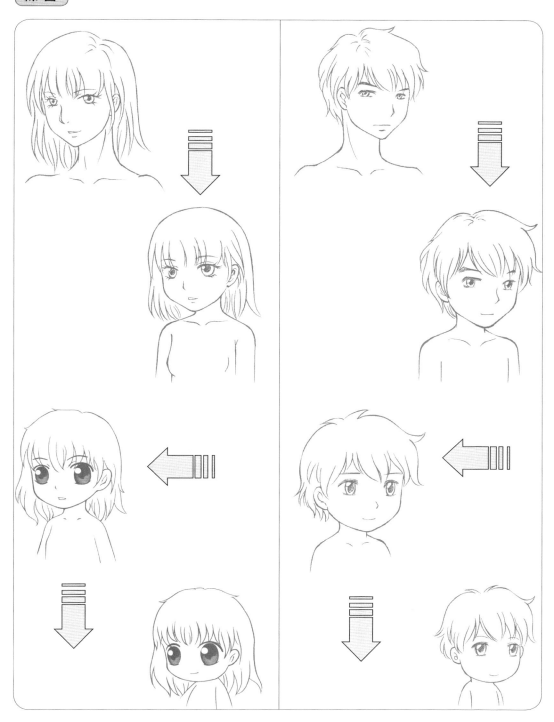

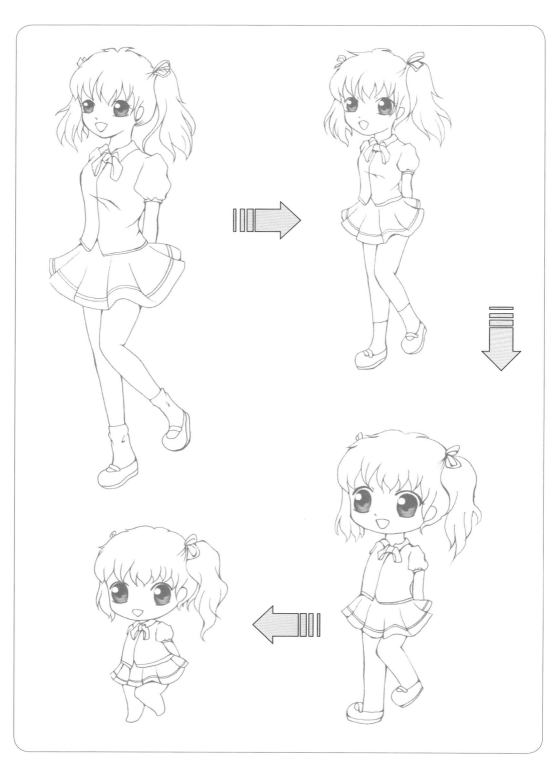

LESSON 2
身體塑造角色

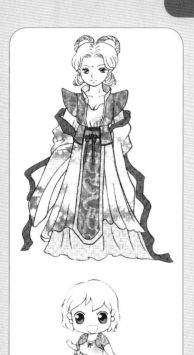

你更喜歡哪種頭身的Q版人物呢？是2頭身的可愛人物，還是3頭身的活潑人物？是喜歡裙子的造型還是褲子的造型呢？下面我們就帶領大家去學習身體塑造角色的方法，準備好了嗎？

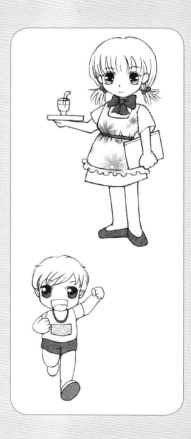

這樣活潑的運動人物我真的很喜歡！但是要怎樣才能畫好這樣的角色呢？我也想要穿這樣的衣服啊！

一、身著可愛短裙的2頭身人物

2頭身人物的服飾可以非常簡化哦！用簡單的線條直接表示整體衣服的大致造型即可！

用簡單的構圖就可以看出我是2頭身的人物，而且我也穿著裙子哪！下面我們來看看更多和我一樣的裙裝造型的2頭身人物吧！

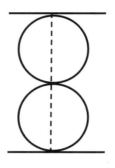

你是2頭身的人物，我可是1頭身的人物哦，呵呵！

◉ **長裙**

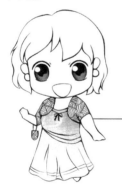

成熟的裙子穿在Q版人物的身上就會變得非常可愛呢！

◉ **中長裙**

◉ **短裙**

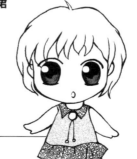

穿裙子的女生很可愛哦，我也想要穿呢！

裙裝有很多種，一種是遮蓋身體線條的，另外一種是凸顯身材的，這兩種都可以用來修飾人物的身材。雖然是Q版人物，但是我們還是可以看出裙子的樣式！

◉ 孩童裙

◉ 緊身裙

緊身的裙裝非常凸顯人物的身材，雖然是Q版人物，但是也一樣要畫出好身材哦！

◉ 老年裙

老婆婆的裙裝相對於其他人物來說就簡單多了，沒有很多花俏的修飾，簡簡單單就好。

這麼多裙裝呀，你更喜歡哪一條裙子呢？

◉ 晚禮裙

比較華麗裙子的皺褶和蕾絲花邊比一般的裙子要多，注意花邊的轉折要柔和。

◉ 公主裙

為我加上漂亮的裙子吧！

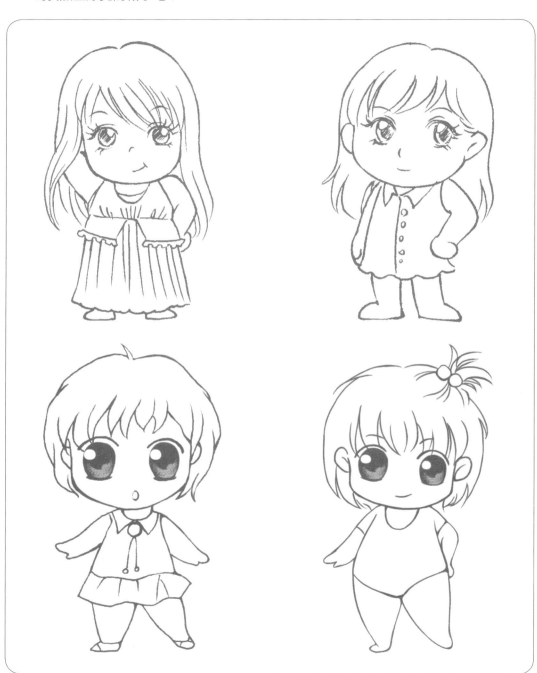

二、身著褲裝的2.5頭身人物

2.5頭身人物的服飾也是非常簡化的哦，褲子用簡單的線條表示就可以了。

> 褲裝可不是男生的專利品，女生的褲裝也很漂亮的呢！下面我們就來看一下Q版人物的褲裝造型吧！

> 為什麼女生可以穿褲子，而男生就不能穿裙子呢？

● **長褲**

> 緊身和寬鬆樣式褲裝的最大區別就是前者是修飾身材的，而後者則是遮蓋身體線條的。

● **中長褲**

● **短褲**

> 這樣簡單的短褲是我的最愛！

> 褲裝的種類繁多，隨著人們創新意識的提升，各種各樣的褲裝陸續被大家創造出來。總而言之，一般褲裝都還是分為長、中、短這三個類型的！

◉ 緊身短褲

◉ 西裝長褲

牛仔緊身短褲是女孩子們的最愛，很適合用來修飾身材。

西裝長褲的布料比較考究，因為很柔軟，所以褶皺較多，雖然是Q版人物，但是也不可以因此忽略了褶皺的表現。

◉ 喇叭褲

◉ 燈籠短褲

◉ 牛仔馬褲

喇叭褲一直都是備受大家喜歡的褲型！

燈籠短褲是可愛女生的首選，可愛又方便運動。褶皺的部分主要集中在褲縫哦！

男生女生都很愛緊身牛仔褲，簡單又有型，很酷吧！

練習

試著臨摹一下中長短褲子的造型吧，看看你到底掌握了多少。

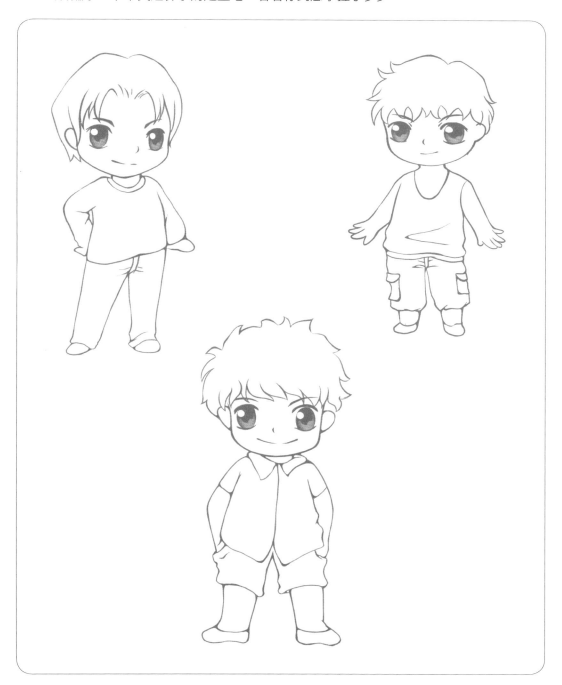

三、 身著運動裝的3頭身人物

3頭身人物的服飾要比2頭身人物細緻多了，還是要注意褶皺的處理喲！

大家都喜歡什麼運動呢？會不會因為喜歡某種運動的衣服而喜歡上某種運動呢？下面我們來看一下Q版人物的運動服造型吧！

我最愛的運動是網球，因為衣服看起來很帥氣呢！

● 賽跑服

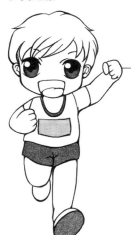

賽跑服可説是最典型的運動服飾哦，這種服飾的褶皺通常不會太多。

● 舞蹈服

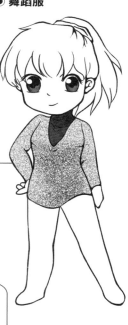

為了修飾身材，所以舞蹈服一般都很貼身，由於舞蹈服布料較為柔軟且富有彈性，所以非常適合運動。

運動類的服裝多種多樣，基本上每一種運動都有比較合適的服裝，運動服的主要特點是較為寬鬆且方便運動，下面我們列舉幾個Q版人物的例子來學習一下吧！

● 女生網球服

● 棒球服

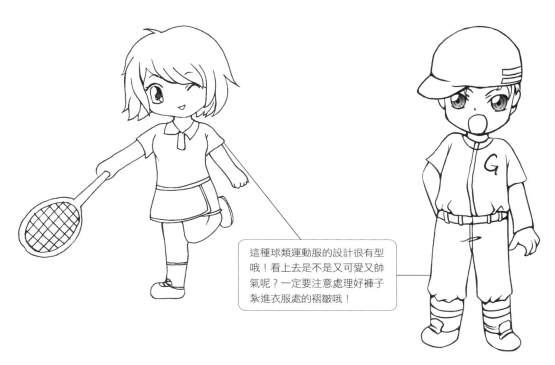

這種球類運動服的設計很有型哦！看上去是不是又可愛又帥氣呢？一定要注意處理好褲子紮進衣服處的褶皺哦！

● 跆拳道服

● 拳擊服

跆拳道服是很簡單的設計，但也要注意紮進衣服處的褶皺處理。

拳擊服很簡單，一條短褲就可以啦！要知道，太多服飾修飾的話反而會妨礙出拳呢！

練習

試著臨摹一下運動服的造型吧！看看哪些才是你喜歡的運動服飾！

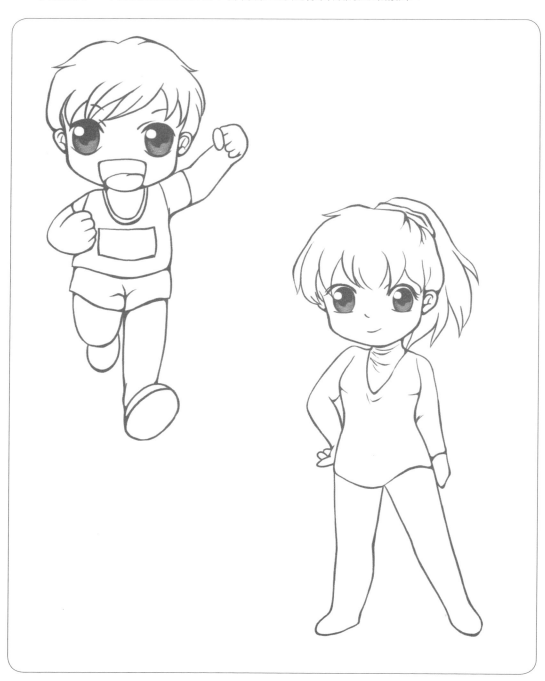

四、身著制服的3.5頭身人物

3.5頭身人物的服飾也是非常簡單的，褲子用簡化的線條表示就可以了。

一說到制服你會想到什麼樣的服裝呢？是校服嗎？除了校服還有很多種制服的款式，也都很漂亮的！

說到制服的話，我還是比較喜歡校服，可是我從來沒有穿過漂亮的校服。

● 餐館服務員服飾

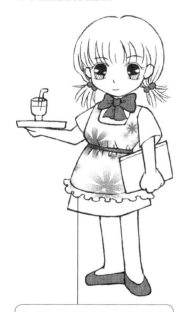

● 上班族服飾

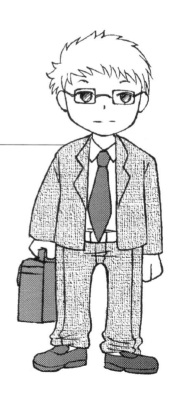

上班族的服飾就是簡單的西裝和公文包，由於西裝的布料較為柔軟，所以腳踝處的褶皺表現要特別注意哦！

餐館有這樣可愛的服務員一定會生意興隆。

餐館服務員的服飾也是很可愛的，前面有小圍裙，領口處還有蝴蝶結裝飾，腰帶處的褶皺是最需要注意的部分哦！

● 男生校服

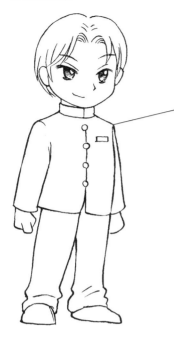

● 女生校服

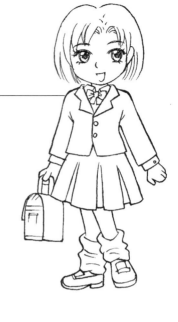

校服簡單卻很漂亮，女生款式主要是西裝和百褶裙相搭配，男生款式就是簡單的西裝的改良。基本上褶皺都會出現在褲腳處和轉折處哦！

想到了什麼服飾呢？

● 護士服裝

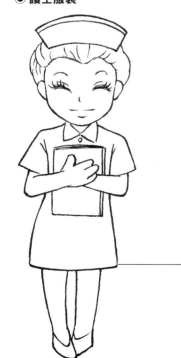

● 警察服裝

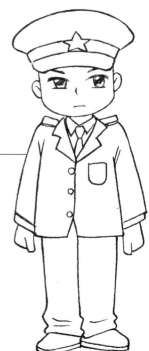

警察的服飾很正統，雖然是Q版，但是肩章是不可以忽略的，大大的帽子也很有特色呢！

護士服可以用簡單的連衣裙來表現，最大的特徵就是帽子，看起來很有特色吧！

練習

試著臨摹一下制服的造型吧！這樣的制服你喜歡嗎？試著畫一下吧！

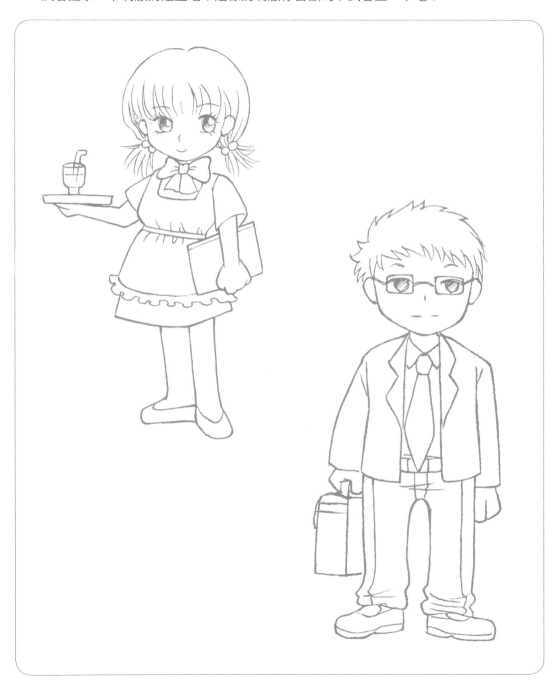

五、身著另類服裝的4頭身人物

4頭身人物的比例和真人接近，下面我們來學習一下這類人物的服飾表現吧！

什麼是另類服飾呢？看到這個題目時，有這樣的疑慮是非常正常的。其實另類服飾就是一般情況下我們不太常看到的服飾，下面我們就來學習一下吧！

可以把另類服飾理解成奇怪的服飾嗎？

● 兔女郎服飾

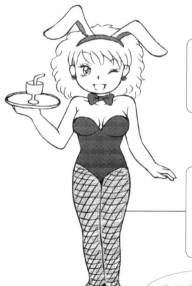

● 夜行衣

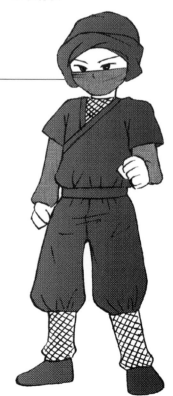

夜行衣這樣的服飾會經常出現在電視劇中哦！是不是遮蓋得很密實呢？褶皺主要出現在紮起衣服的部位。

兔女郎的服飾是不是很性感呢？再搭配上網襪，這樣性感的服飾可是最大的亮點哦！這種的服飾很貼身，所以基本是不會出現褶皺的。

我最喜歡這樣的兔女郎囉！

● 巫婆服

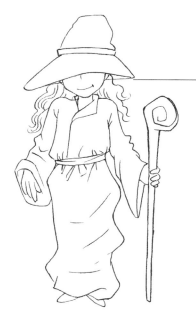

巫婆的服飾非常寬鬆，大大的帽子和手杖是最大的特點，衣服的褶皺非常多哦！

● 女僕服

這樣的服飾真是華麗啊！有很多蕾絲花邊，蕾絲花邊的轉折和褶皺需要特別注意哦！

有沒有你喜歡的服飾呢？

● 盔甲

盔甲基本上是沒有褶皺的，轉折處也很生硬。

● 將軍服

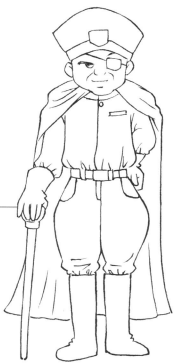

將軍服飾倒是很少見到，這樣端莊的衣服只有在隆重的場合才可以看到的哦！

試著臨摹一下另類服飾的造型，你也可以創造出更多的另類服飾吧？

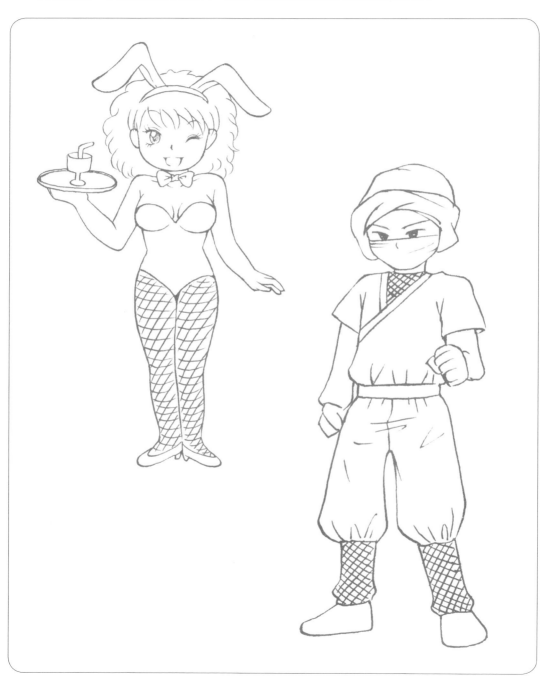

六、身著傳統服裝的4.5頭身人物

4.5頭身人物的服飾要多多注意線條和褶皺的表現。

傳統服裝都帶有一些典型的民族特色，一般只有在很正式的場合才會穿出來亮相的哦！

傳統服飾很華麗，我也好想穿穿看呢！

● **日本和服**

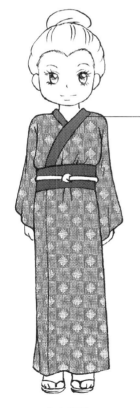

女生和服的剪裁要比男生的複雜一些，一定要注意腰部褶皺部分的處理。

男生的和服由於顯得較為寬鬆，所以用長線條來表示褶皺就可以了，但是仍需要注意一些小細節。

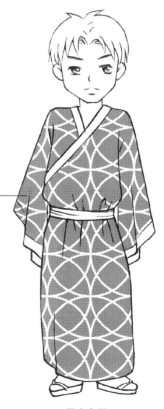

女士和服

男士和服

● 韓服

在韓國傳統的民族服裝中，女生比男生的更為寬鬆，外套是小褂，裡面是寬鬆的裙子，裙子褶皺部分的處理可以用長線條來表示。男生韓服的褲子類似於燈籠褲，所以一定要注意褲腳處的褶皺。

● 中國傳統服飾

在中國的傳統服飾中，女生是旗袍，屬於貼身剪裁，對身材的修飾也是恰到好處，基本上是不會出現太多的褶皺。男生是長衫，非常寬鬆，衣服上的褶皺也不會太多，用長線條表示即可。

練習

　　試著臨摹一下傳統服飾的造型吧！中國有56個少數民族呢！試著畫出你喜歡的民族服飾吧！

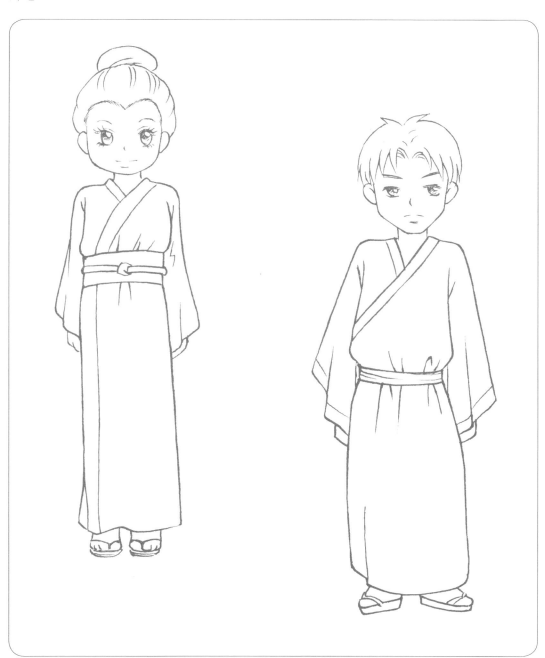

七、身著中國古裝的5頭身人物

5頭身人物的古代服飾就較為考究了，線條和剪裁都是需要特別注意的地方。

大家好好想想，中國古裝都包括哪個朝代的衣服呢？哪個朝代的服飾是大家最喜歡的中國古代服飾呢？下面我們就來學習一下吧！

中國古裝裡我還是比較喜歡唐朝的服飾，看起來比較華麗。

◉ **唐朝服飾**

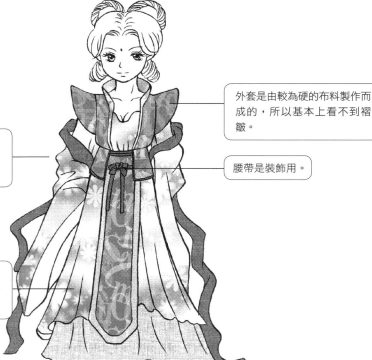

袖子很長很寬鬆，手臂彎曲時，關節處的褶皺就會很多，這裡需要特別注意。

外套是由較為硬的布料製作而成的，所以基本上看不到褶皺。

腰帶是裝飾用。

裙襬較大，把整個腿部都包裹住了，用大的線條來描繪裙襬比較合適。

● 宋朝服飾

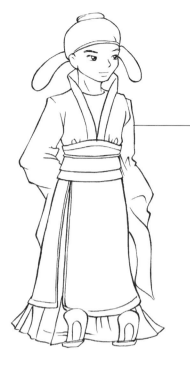

宋朝服飾和漢朝服飾最大的
區別在於宋朝比較正統,剪
裁也較為講究,漢朝的服飾
則比較貼身。

● 漢朝男士服飾

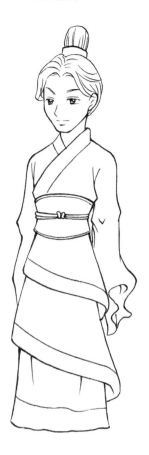

● 漢朝女士服飾

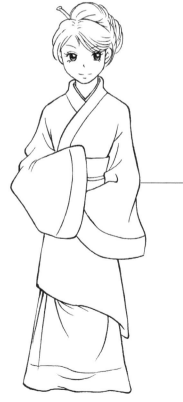

漢朝女士的服飾裙襬很貼
身,袖子很寬鬆,裙襬較小
可以裹住身體,褶皺主要出
現在關節處。

好美哦!好像回到了古代!

　　試著臨摹一下吧！然後想想哪個朝代的服飾是大家最喜歡的中國古代服飾？您能把它畫出來麼嗎？

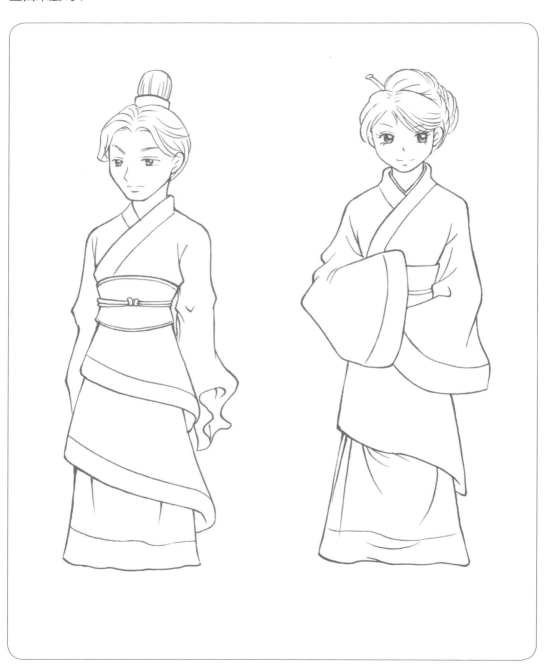

LESSON 3
人物類型的變化

要怎樣才能把正常頭身比例的人物變成Q版人物呢？從7頭身到2頭身的變化中間要經過幾個步驟呢？相信你學習完這章後就會完全明白了！

這樣的2頭身Q版人物真的非常可愛！而且還可以看出是同一個人物，實在有夠神奇！讓我們一起來學習吧！

一、可愛人物類型

5頭身到2頭身的變化

可愛的女生一般都是5頭身，身材嬌小可愛是特點，下面我們就來學習一下可愛女生從5頭身變化到Q版2頭身的畫法吧！其中也包含了4頭身和3頭身的變化哦！好好學習吧！

1 首先用5個圓圈來代表5頭身的身高。

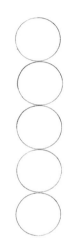

2 接著在圓圈中大致繪製出人物的造型。

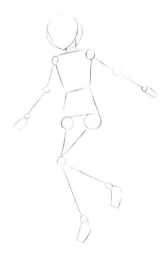

3 然後根據人體結構繪製出人物的身體。

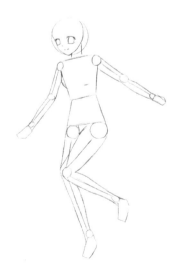

4 最後在人物的身體上繪製衣服，基本上這樣就算繪製完成了。

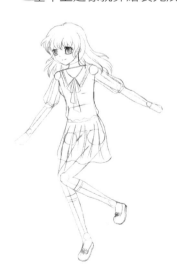

原來可愛的女生是這樣繪製的啊！

◉ **5頭身**

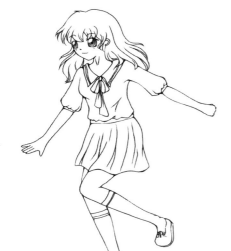

◉ **4頭身**

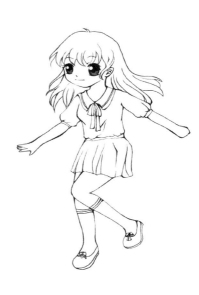

從5頭身到4頭身的人物變化當中我們可以很明顯的看出差別，這兩種頭身還是屬於正常的頭身比哦。

◉ **3頭身**

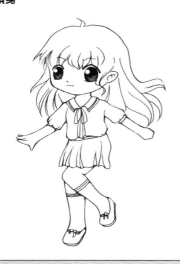

◉ **2頭身**

4頭身到3頭身的變化就很明顯，3頭身和2頭身都屬於Q版人物的頭身比，2頭身的人物是不是更可愛呢？

● 5頭身

從5頭身變化為2頭身，同一個人物到底什麼地方發生改變了呢？首先是頭身變小了，2頭身人物的頭和身體比例是一樣的，頭佔了身體的1/2。眼睛也變大了哦，身材變得圓滾滾的，很可愛呢！

● 2頭身

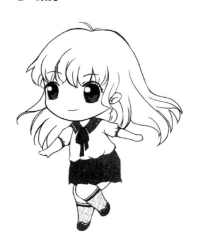

哇，好神奇啊！原來就很可愛的5頭身人物變成2頭身以後就顯得更可愛啦！

練習

我們先來臨摹練習一下，試著參考繪製流程，在框框內好好畫出一個可愛的5頭身女孩吧！

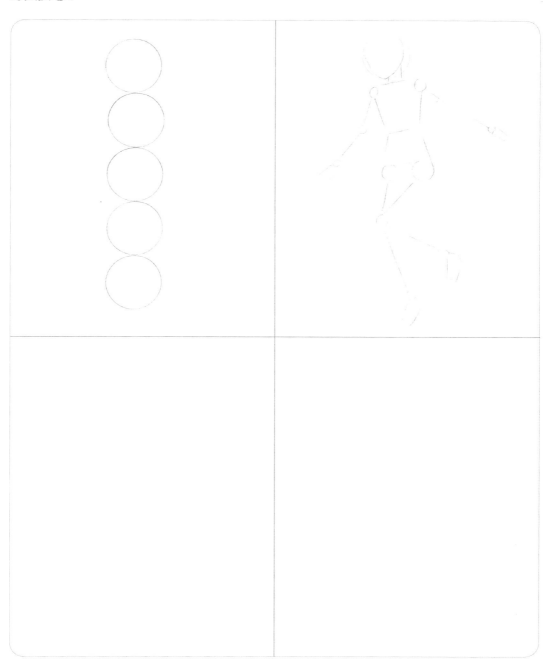

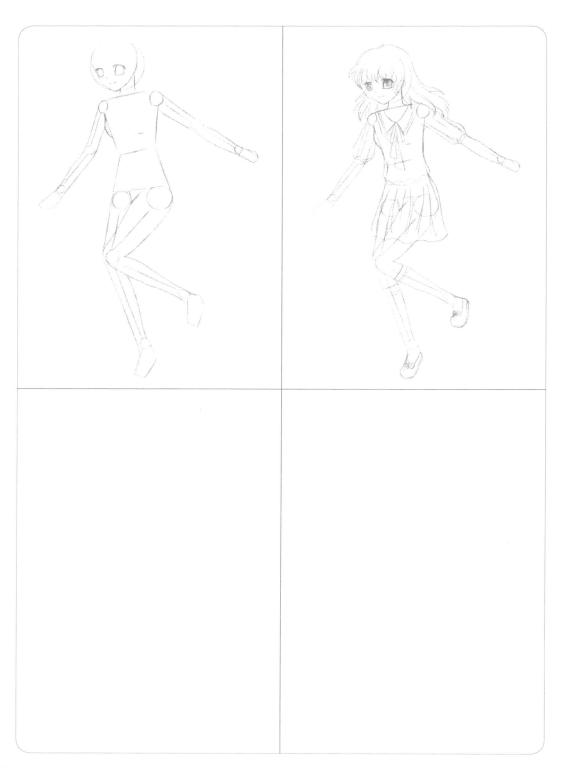

我要學漫畫5——頭身比造型篇

二、活潑人物類型

6頭身到2頭身的變化

1 首先用6個圓圈來代表6頭身的身高。

2 接著在圓圈中概略繪製出人物的造型。

可愛的女生一般都是5頭身，身材嬌小可愛是最大的特點。下面我們就來學習怎樣將5頭身的可愛女生變化為2頭身Q版女生的方法，其中也包含了4頭身和3頭身的繪製方法，請好好學習吧！

3 然後根據人體結構繪製出人物的身體。

4 最後在人物的身體上繪製適合人物角色的服飾就大功告成了。

活潑女生的衣服真好看，我也想畫出這樣漂亮的衣服！

◉ **6頭身**

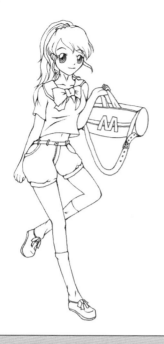

◉ **4頭身**

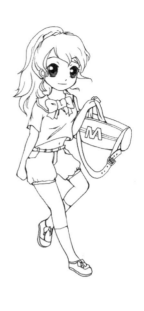

6頭身到4頭身人物的變化還是很大的，仔細觀察就會發現，4頭身的人物比6頭身的人物少了整整2個頭身，身材也變得更加圓潤了！

◉ **3頭身**

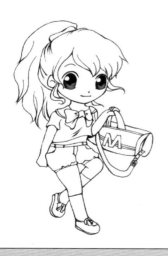

◉ **2頭身**

4頭身到3頭身的變化就沒6頭身到4頭身的變化來得明顯，要注意觀察細節哦！2頭身和4頭身的差別非常大。

● 6頭身

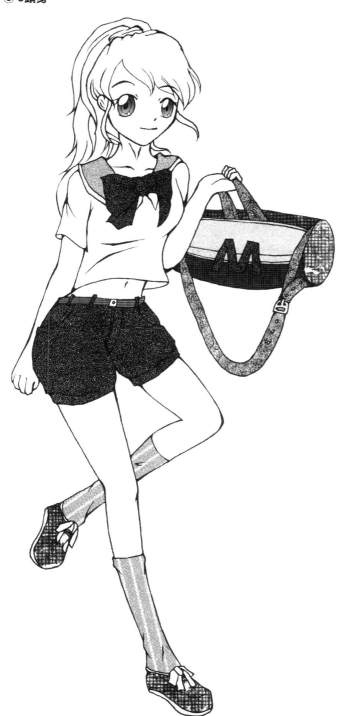

● 2頭身

活潑的人物一般都具有外向的性格,你感覺到了嗎?從6頭身變化為Q版的2頭身,人物還是一樣給人活潑的感覺!

6頭身和2頭身的Q版人物當中相差了4個頭身。為了不讓2頭身的人物失去正常頭身人物的風格,我們一定要格外仔細觀察人物的細節特徵哦!

練習

我們先來臨摹和練習吧！試著參考繪製流程在框內畫出一個6頭身的活潑女孩吧！

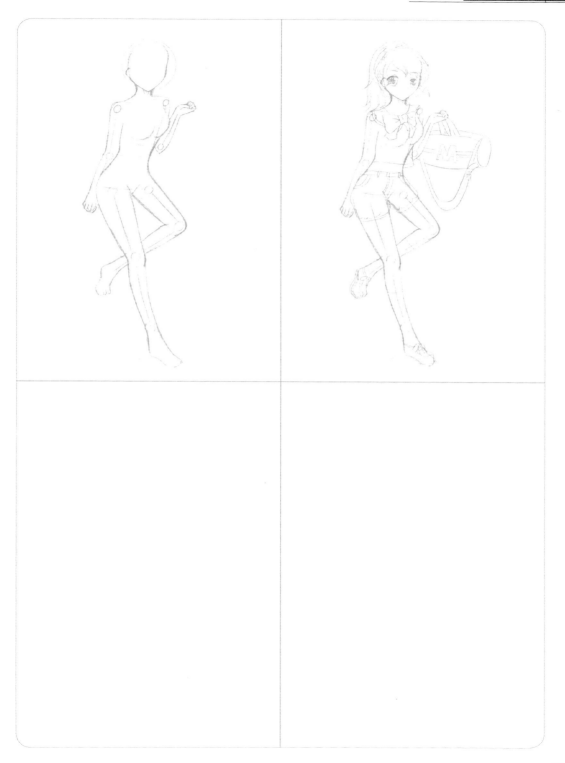

三、冷酷人物類型

7頭身到2頭身的變化

正常人物的身高是7個頭身，7頭身的人物可不怎麼好畫。下面我們就來看看怎樣才能繪製出正常的7頭身人物，而且這還是一個酷酷的人物哦！

1 首先用7個圓圈來代表7頭身的身高。

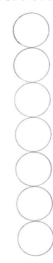

2 接著在圓圈中先概略繪製出人物的造型。

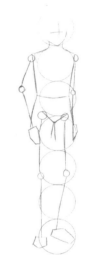

3 再根據人體的結構繪製出身體的輪廓。

4 人物添加上適合的衣服之後，立顯現出給人一股冷漠的感覺。

這樣子的我有沒有酷酷的感覺呢？呵呵……

● **7頭身**

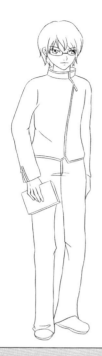

● **5頭身**

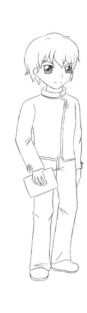

7頭身到5頭身的變化相差了兩個頭的長度,雖然這兩種頭身都屬於正常的頭身比例,但是5頭身的整體比例就沒有7頭身人物顯得協調。

● **3頭身**

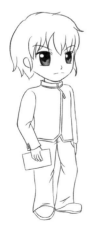

● **2頭身**

5頭身到3頭身的變化也是相差了兩個頭的長度,3頭身的人物顯得圓潤了許多。2頭身人物給人的感覺就更圓潤了,但是一定要注意保留那種酷酷的感覺哦!

● **7頭身**

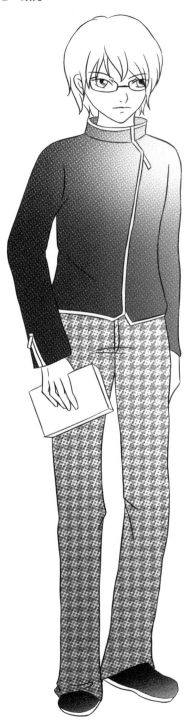

● **2頭身**

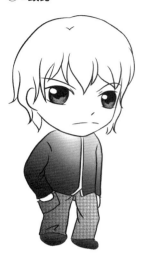

酷酷人物的性格你感覺到了嗎?7頭身是比較常見的頭身比例,在繪畫的時候只需要按照正常人的比例來畫就可以了。7頭身人物和2頭身的Q版本人物之間相差了5個頭的長度。但是人物還是保留了酷酷的感覺。請務必仔細觀察人物的特徵後再下筆繪製,這樣才能成竹在胸哦。

練習

我們先來臨摹和練習吧！試著參考繪製流程，然後在方框內畫出一個冷酷的男孩吧！

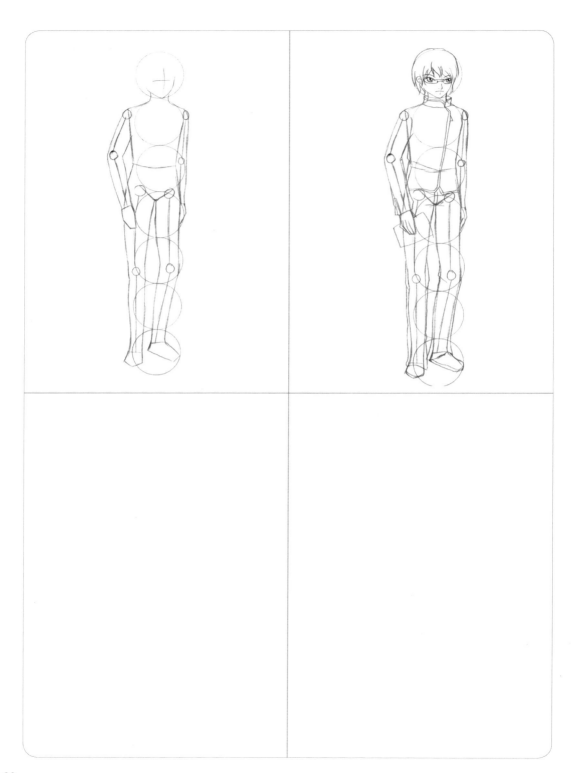

我要學漫畫5——頭身比造型篇

四、不良人物類型

5頭身到3頭身的變化

到底要怎樣畫才能讓人物看上去有壞人的感覺呢？幾個頭身比較適合呢？在作畫時，我們都應該先想清楚這些問題。下面就用5頭身的例子來學習繪製內心狡猾的壞壞人物吧！

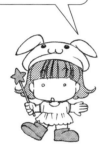

1 首先用5個圓圈來代表5頭身的身高。

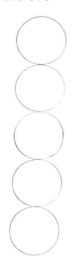

2 接著在圓圈中概略繪製出人物的造型。

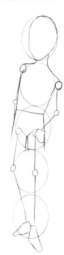

3 然後根據人體結構繪製出人物的身體。

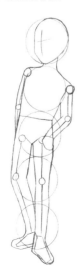

4 最後在人物的身體上繪製出適合人物角色的服飾便大功告成了。

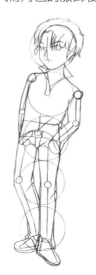

看起來有點壞……希望不是我。

● 5頭身

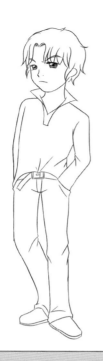

● 4頭身

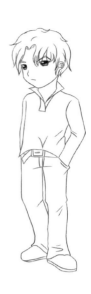

5頭身到4頭身之間的變化只相差一個頭的長度而已，差別不是很大，但是這兩種頭身還是屬於正常的頭身比例哦。

● 3頭身

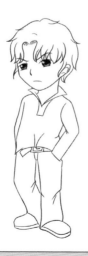

● 2頭身

4頭身到3頭身的變化還比較明顯，3頭身和2頭身都屬於Q版人物的頭身比例哦！2頭身的人物既有不良少年般壞壞的感覺又顯得很有個性呢！

◉ 5頭身

◉ 2頭身

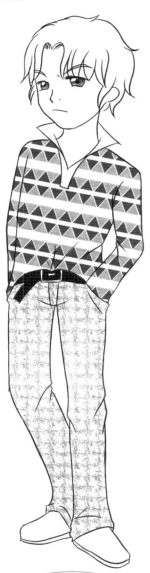

不良少年般壞壞的人物性格你感覺到了嗎?雖然5頭身的人物沒有6到7頭身那麼高大,但是一樣可以明確顯現出人物的性格哦!5頭身人物和2頭身Q版人物的差別只相隔了三個頭的長度,但是不管怎樣,在繪製2頭身的Q版人物時一定要把握好這個角色的特徵,才能繪製出和這個角色相符合的Q版人物哦!

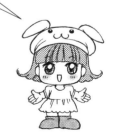

角色的魅力不光體現在人物的五官上,這樣壞壞的人物還真不知道他在想什麼?

　　我們先來臨摹和練習吧！然後試著參考繪製流程，在框內畫出一個不良少年的人物造型吧！

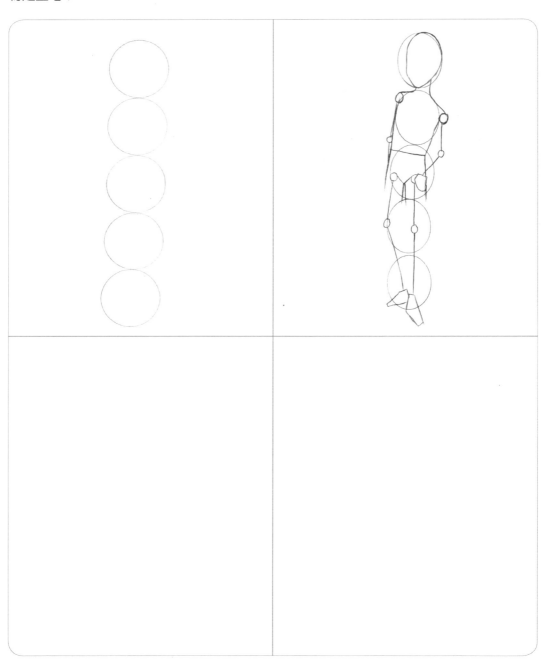

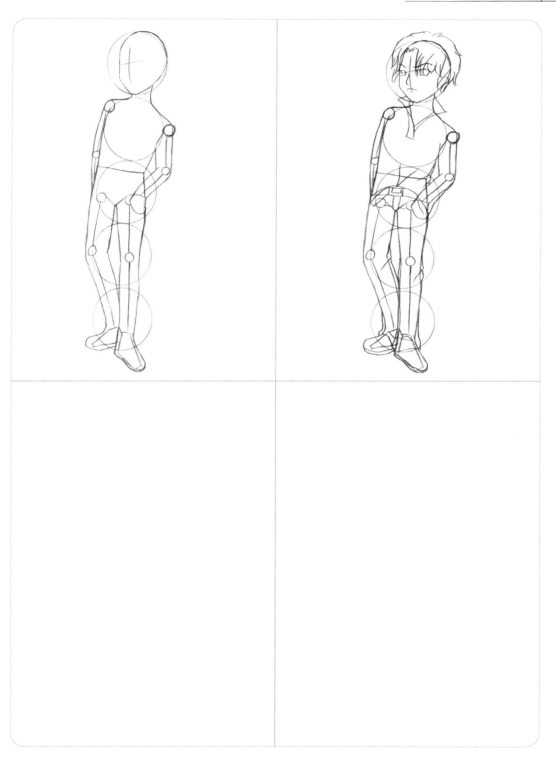

五、成熟人物類型

7頭身到2頭身的變化

正常的男性一般是7頭身。畫7頭身人物時只需要按照正常人物的比例來作畫就可以了。下面我們就來看看怎樣繪製出一個正常的7頭身人物吧！而且，他還要展現出一種成熟的氣質哦！

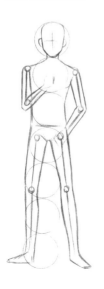

1 首先用7個圓圈來代表7頭身的身高。

2 接著在圓圈中概略繪製出人物的造型。

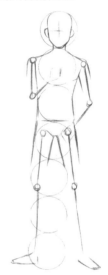

3 然後根據人體結構畫出人物的動態姿勢。

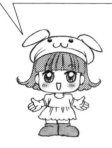

4 最後在人物的身體上繪製出適合人物角色的服飾便大功告成了。

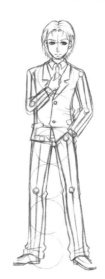

我什麼時候才能變成這樣成熟的男人呢⋯⋯

◉ **7頭身**

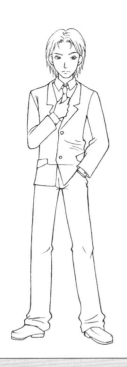

◉ **5頭身**

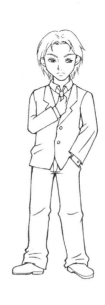

7頭身跟5頭身雖然相差了兩個頭的長度，但這兩種頭身都屬於正常的頭身比例，只是5頭身人物的氣勢就沒有7頭身人物來得強烈。

◉ **3頭身**

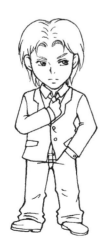

◉ **2頭身**

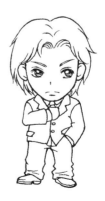

5頭身到3頭身也相差了兩個頭的長度，3頭身人物的體形還是比較瘦長，2頭身人物給人的整體感覺就比較圓潤，但仍然不失成熟的感覺哦！

● 7頭身

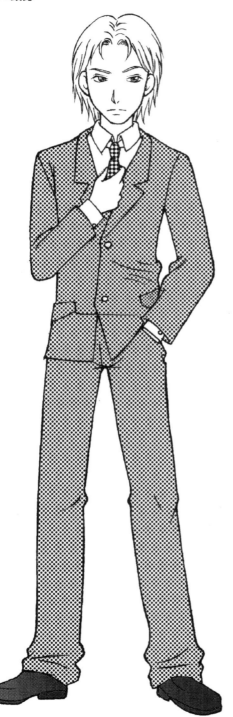

● 2頭身

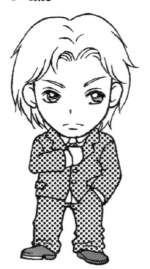

你感受到成熟男性的性格魅力了嗎?7頭身是比較常見的頭身比例,在繪製男生的時候常常會被用到呢!由7頭身變成2頭身的Q版人物,還是會讓人感受到成熟男人的嚴肅感覺。繪製時衣服和髮型是不可以改變的,在繪製2頭身的Q版人物時,可以不用注意那麼多繁瑣的細節。

練 習

我們先來臨摹和練習吧！然後試著參考繪製流程，在框內畫出一個成熟的男人吧！

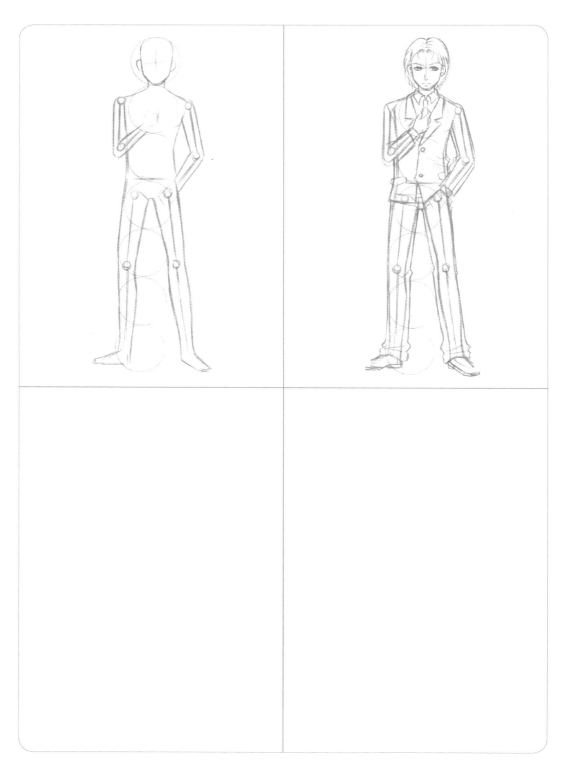

我要學漫畫5——頭身比造型篇

六、中老年人物類型

5頭身到2頭身的變化

人到了中老年，骨骼會有些萎縮，身材也會發胖，這樣的人物用5頭身來繪製比較合適，下面我們就來學習怎樣繪製5頭身的中老年人物吧！

1 首先用5個圓圈來代表5頭身的身高。

2 接著在圓圈中概略繪製出人物的造型。

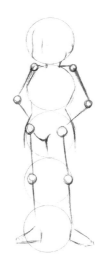

3 然後根據人體結構繪製出人物的身體。

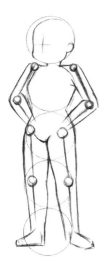

4 最後在人物的身體上繪製出適合人物角色的服飾就便大功告成了。

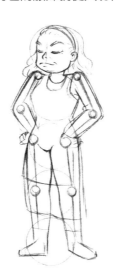

這個老太婆給人一種嚴肅的感覺，不知道你喜不喜歡？

● **5頭身**

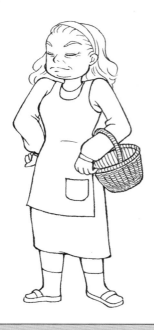

● **4頭身**

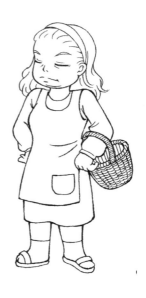

5頭身的老太婆變化為4頭身後，身材會比5頭身稍顯得圓潤許多。整個人物的身高雖然縮小了一個頭的長度，不過差別還不是特別的大。

● **3頭身**

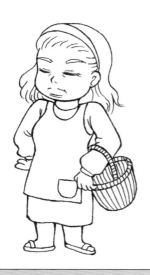

● **2頭身**

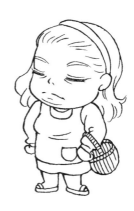

從4頭身變化為3頭身當中，老太婆的身高又減少了一個頭的長度，到了2頭身的時候，老太婆的身體就更顯得圓潤了，看起來很可愛吧！

● 5頭身

● 2頭身

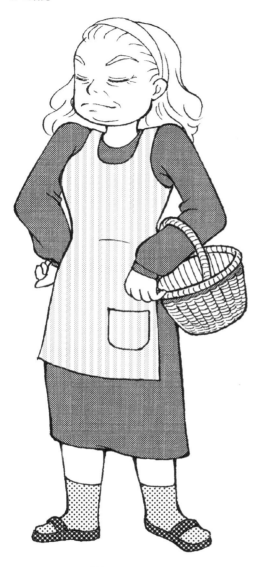

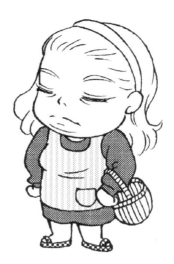

5頭身的人物由於不夠高大,所以本身就給人一種可愛的感覺,用這個頭身來繪製中老年人是比較合適的。在繪製這個2頭身的Q版人物時應該盡量畫得可愛些,表現出中老年人的慈祥感覺,一定要注意哦!

2頭身的老太婆是不是很可愛呢?我好喜歡這樣的老太婆呢!

練習

我們先來臨摹和練習吧！試著參考繪製流程，在框內畫出一個中老年婦人吧！

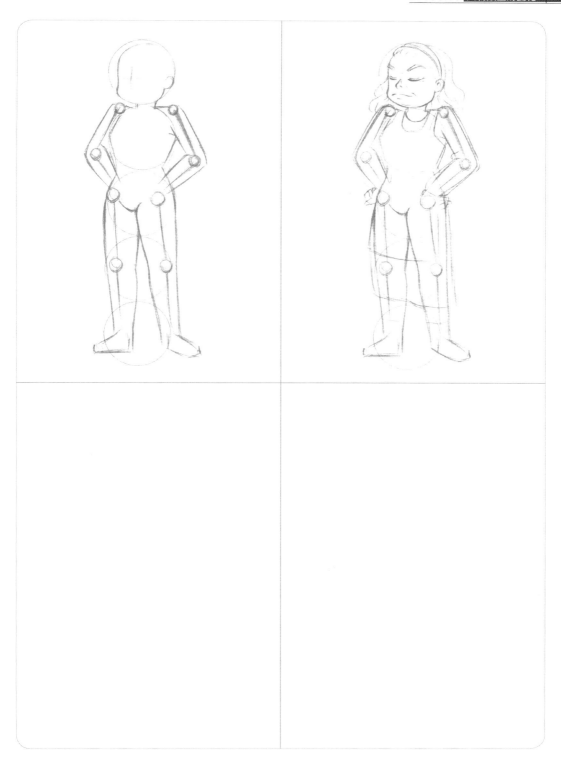

下面我給大家一個7頭身的圓圈和一個Q版2頭身的圓圈，請大家試著在裡面繪製想要的角色類型。想畫什麼樣的人物都可以哦！然後再把他變化為一個Q版造型人物。現在就想想看你最想畫什麼，開始動手吧！

下面就輪到大家來畫啦！

LESSON 4
動作和表情的表現

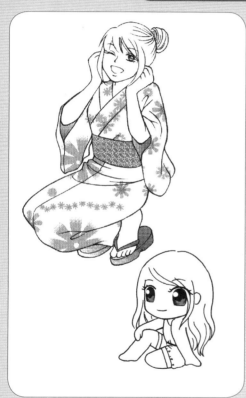

同一個人物，一樣的動作和表情，只因為不同的頭身比例，看上去會感覺非常不一樣呢！

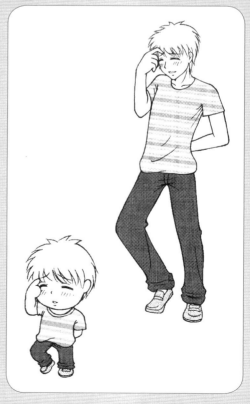

要想讓同一個人物在不同的頭身比例中保持相同的表情和動作，還能看出是同一個人物，訣竅是什麼呢？下面讓我我來告訴大家吧！

一、 靜態動作的表現

1. 站立

首先要來學習的是靜態站立動作的表現，看看這兩張圖——他們是同一個人物，但一個是正常的7頭身，另一個是變形後的Q版2頭身。

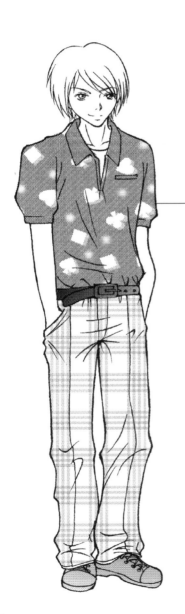

表現站立動作的7頭身男生，不可以死板地畫成直直的僵硬站姿，應該要讓人物身體的正中線有一定的曲線感，以表現出身體微妙的動態感。男生的站姿和女生的站姿有所不同，男生的站姿為了要表現出帥氣，可將一條腿彎曲一點，兩隻手插在褲子口袋裡面，這樣一個超級帥哥就大致完成了。

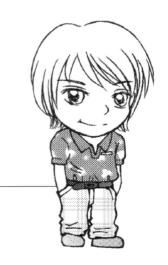

變成Q版的2頭身後，因為擺出的是相同的姿勢，加上相同的髮型和穿著，一眼就可以看出是同一個人物。關鍵點在於站立的動作，要抓住重點，比如插在褲兜裡的手的處理。

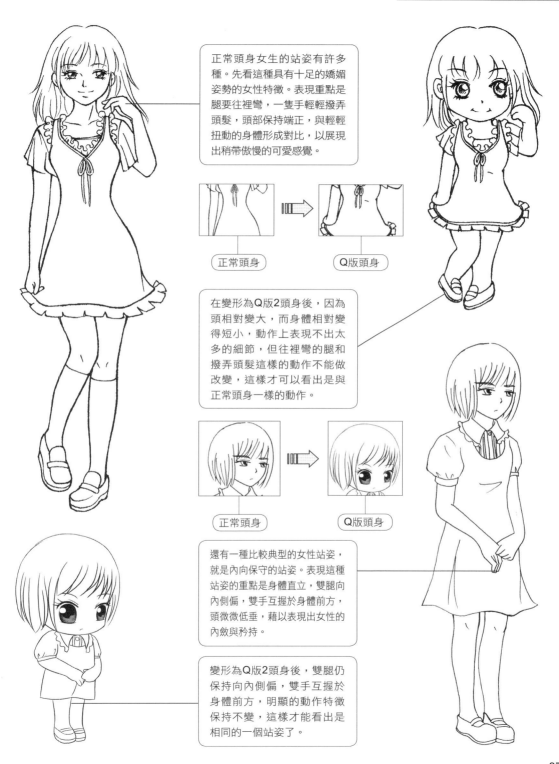

正常頭身女生的站姿有許多種。先看這種具有十足的嬌媚姿勢的女性特徵。表現重點是腿要往裡彎，一隻手輕輕撥弄頭髮，頭部保持端正，與輕輕扭動的身體形成對比，以展現出稍帶傲慢的可愛感覺。

正常頭身　　　　Q版頭身

在變形為Q版2頭身後，因為頭相對變大，而身體相對變得短小，動作上表現不出太多的細節，但往裡彎的腿和撥弄頭髮這樣的動作不能做改變，這樣才可以看出是與正常頭身一樣的動作。

正常頭身　　　　Q版頭身

還有一種比較典型的女性站姿，就是內向保守的站姿。表現這種站姿的重點是身體直立，雙腿向內側偏，雙手互握於身體前方，頭微微低垂，藉以表現出女性的內斂與矜持。

變形為Q版2頭身後，雙腿仍保持向內側偏，雙手互握於身體前方，明顯的動作特徵保持不變，這樣才能看出是相同的一個站姿了。

2. 蹲

人們常常認為蹲姿是缺少變化的一種姿勢。蹲下時能自由活動的身體部位確實減少很多，姿勢的變化當然也比站立的時候少了很多！

不過呢，也不是說就絕對沒有變化。現在我們就來看看蹲下時的幾種常見姿勢吧！

先來看看可愛的女性感蹲姿吧！

女性常見的蹲姿很有特點哦，因為穿裙子的緣故，女性養成了不讓裙子在蹲下時走光的特別保護型蹲姿，雙腿緊緊併攏就是這個蹲姿的最大特點。

這是難以表現細節動作的Q版2頭身人物，只要表現出雙腿緊緊併攏的樣子，就抓住了這個蹲姿的特點。

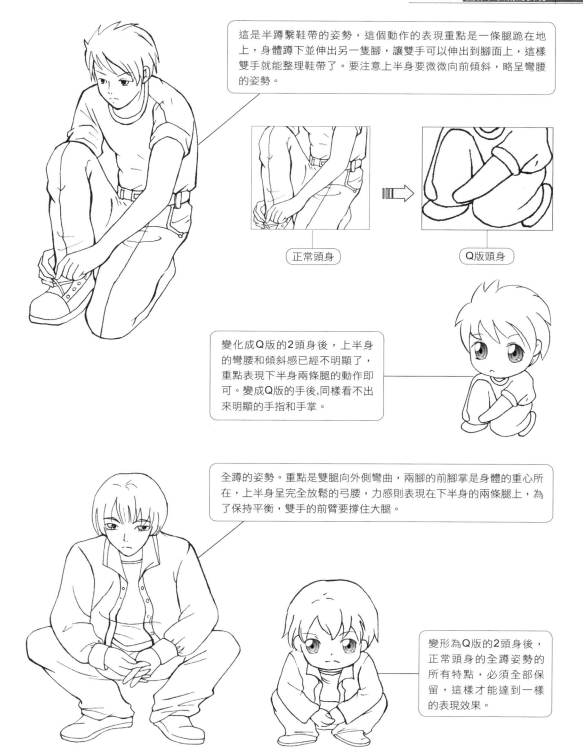

這是半蹲繫鞋帶的姿勢，這個動作的表現重點是一條腿跪在地上，身體蹲下並伸出另一隻腳，讓雙手可以伸出到腳面上，這樣雙手就能整理鞋帶了。要注意上半身要微微向前傾斜，略呈彎腰的姿勢。

正常頭身

Q版頭身

變化成Q版的2頭身後，上半身的彎腰和傾斜感已經不明顯了，重點表現下半身兩條腿的動作即可。變成Q版的手後,同樣看不出來明顯的手指和手掌。

全蹲的姿勢。重點是雙腿向外側彎曲，兩腳的前腳掌是身體的重心所在，上半身呈完全放鬆的弓腰，力感則表現在下半身的兩條腿上，為了保持平衡，雙手的前臂要撐住大腿。

變形為Q版的2頭身後，正常頭身的全蹲姿勢的所有特點，必須全部保留，這樣才能達到一樣的表現效果。

89

3. 坐

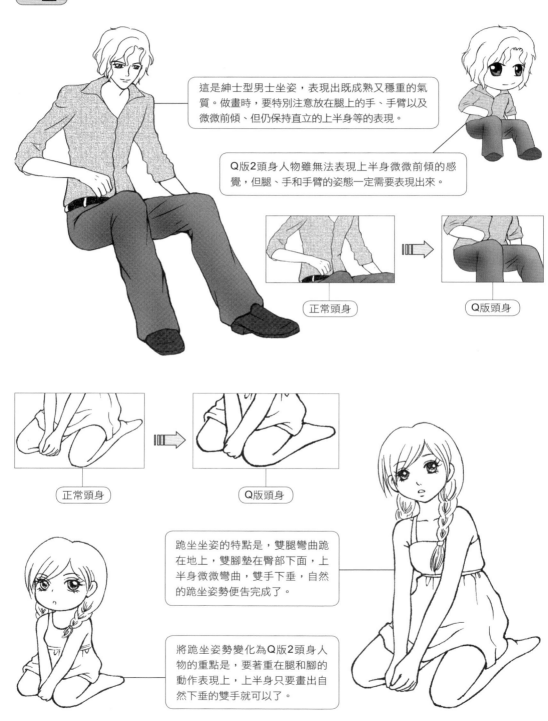

這是紳士型男士坐姿，表現出既成熟又穩重的氣質。做畫時，要特別注意放在腿上的手、手臂以及微微前傾、但仍保持直立的上半身等的表現。

Q版2頭身人物雖無法表現上半身微微前傾的感覺，但腿、手和手臂的姿態一定需要表現出來。

正常頭身

Q版頭身

正常頭身

Q版頭身

跪坐坐姿的特點是，雙腿彎曲跪在地上，雙腳墊在臀部下面，上半身微微彎曲，雙手下垂，自然的跪坐姿勢便告完成了。

將跪坐姿勢變化為Q版2頭身人物的重點是，要著重在腿和腳的動作表現上，上半身只要畫出自然下垂的雙手就可以了。

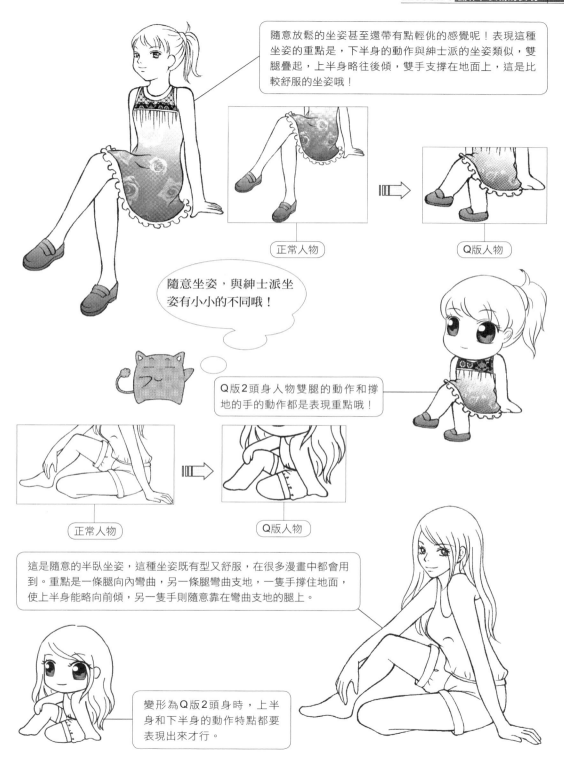

隨意放鬆的坐姿甚至還帶有點輕佻的感覺呢！表現這種坐姿的重點是，下半身的動作與紳士派的坐姿類似，雙腿疊起，上半身略往後傾，雙手支撐在地面上，這是比較舒服的坐姿哦！

正常人物

Q版人物

隨意坐姿，與紳士派坐姿有小小的不同哦！

Q版2頭身人物雙腿的動作和撐地的手的動作都是表現重點哦！

正常人物

Q版人物

這是隨意的半臥坐姿，這種坐姿既有型又舒服，在很多漫畫中都會用到。重點是一條腿向內彎曲，另一條腿彎曲支地，一隻手撐住地面，使上半身能略向前傾，另一隻手則隨意靠在彎曲支地的腿上。

變形為Q版2頭身時，上半身和下半身的動作特點都要表現出來才行。

4. 躺

躺姿也是臥姿一種,身體可以完全放鬆的平躺在地面上,能自由活動的部位很多。

所以躺臥的姿態也是千變萬化的。我們在這裡就選擇幾種最常見的、最漂亮且最常用的臥姿供大家學習。

這是Q版2頭身人物的臥姿,肩部的微小動作不明顯,但這不是重點,可以忽略。只要抓住雙腿和雙手手臂的動作並注意上半身的前傾角度,就可以完美的表現出這種姿勢了。

上半身微微撐起的臥姿是最常見的姿勢之一。在描畫這種姿勢時,要注意一條腿彎曲支地,另一條腿微微向內彎曲,上半身向一側微傾,撐起身體。雙手前臂撐地,上半身受力主要放在一條手臂上,另一條手臂輔助受力。這一來上半身微微撐起的臥姿就會顯得非常自然了。

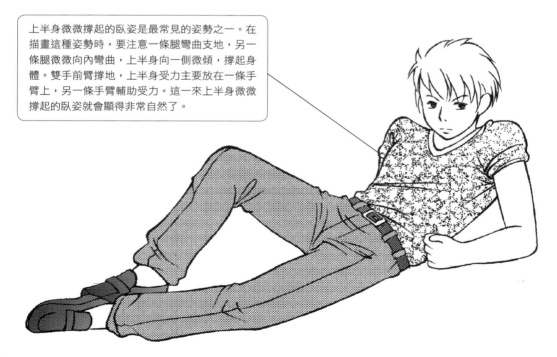

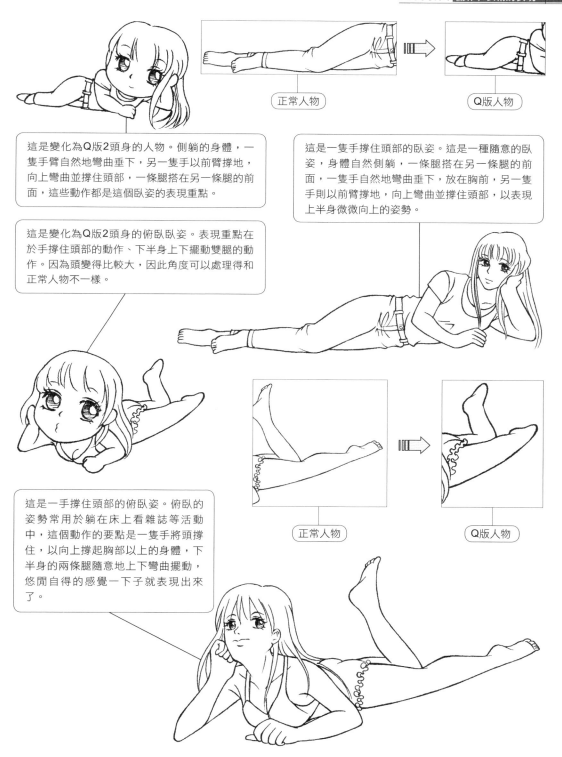

正常人物

Q版人物

這是變化為Q版2頭身的人物。側躺的身體，一隻手臂自然地彎曲垂下，另一隻手以前臂撐地，向上彎曲並撐住頭部，一條腿搭在另一條腿的前面，這些動作都是這個臥姿的表現重點。

這是一隻手撐住頭部的臥姿。這是一種隨意的臥姿，身體自然側躺，一條腿搭在另一條腿的前面，一隻手自然地彎曲垂下，放在胸前，另一隻手則以前臂撐地，向上彎曲並撐住頭部，以表現上半身微微向上的姿勢。

這是變化為Q版2頭身的俯臥臥姿。表現重點在於手撐住頭部的動作、下半身上下擺動雙腿的動作。因為頭變得比較大，因此角度可以處理得和正常人物不一樣。

正常人物

Q版人物

這是一手撐住頭部的俯臥姿。俯臥的姿勢常用於躺在床上看雜誌等活動中，這個動作的要點是一隻手將頭撐住，以向上撐起胸部以上的身體，下半身的兩條腿隨意地上下彎曲擺動，悠閒自得的感覺一下子就表現出來了。

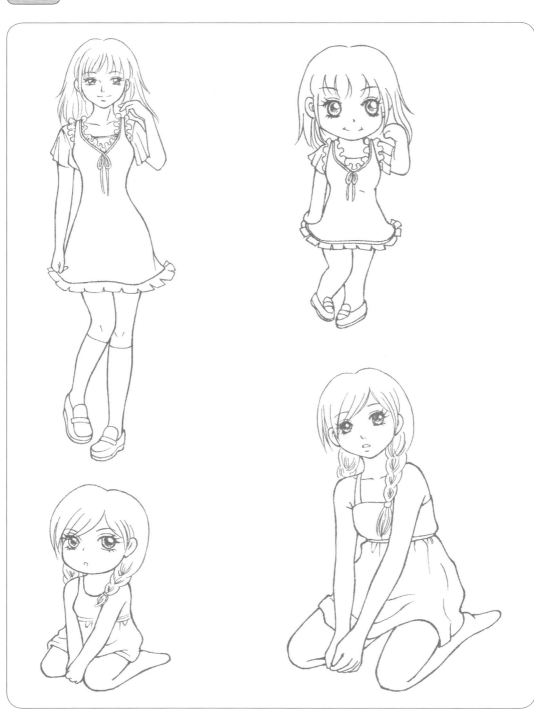

我要學漫畫5──頭身比造型篇

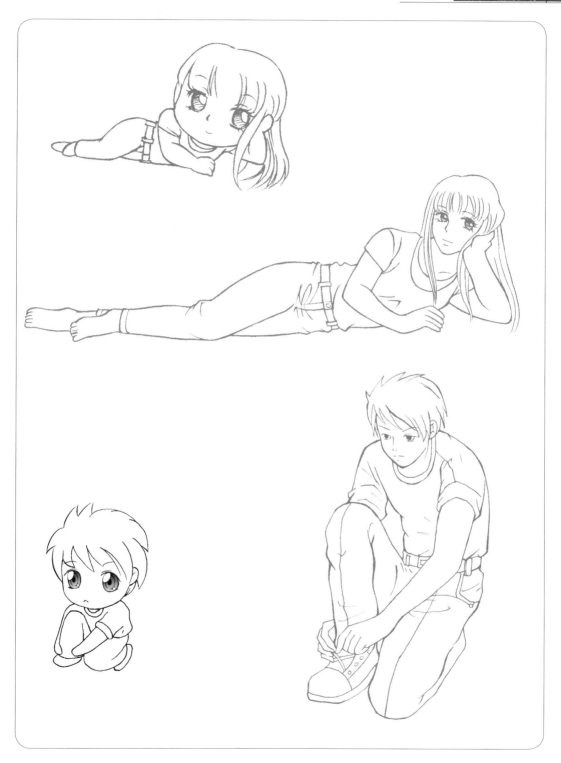

二、 動態動作的表現

1. 跑動

先來瞭解一下動態人物的動作有什麼特點吧！

剛剛學習了靜態動作的表現，現在來學習一下怎樣來表現更難一些的動態動作吧！

這是Q版2頭身人物的跑動姿態。一條腿向前，另一條腿向後邁，上半身微微前傾，兩隻手臂擺動的方向與腿擺動的方向相反，向後擺動的手做出招手的姿勢，這些都要刻畫出來。

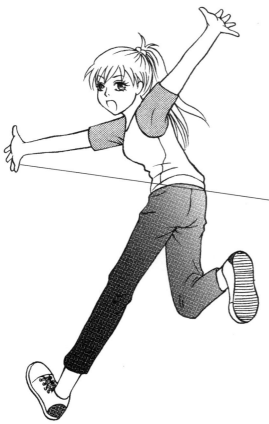

這是正常頭身比人物在跑動中回頭招手的姿勢。這個動態動作的要領是，一條腿向前，一條腿向後邁，上半身微微前傾，兩隻手臂一隻向前，另一隻向後，注意手的擺動方向與腿的擺動方向相反，向後擺動的手做出舉起招手的姿勢。

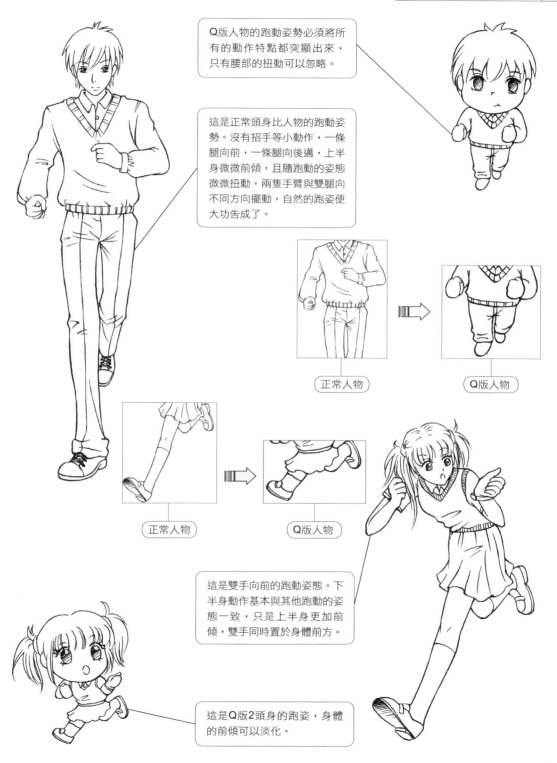

Q版人物的跑動姿勢必須將所有的動作特點都突顯出來，只有腰部的扭動可以忽略。

這是正常頭身比人物的跑動姿勢。沒有招手等小動作，一條腿向前，一條腿向後邁，上半身微微前傾，且隨跑動的姿態微微扭動，兩隻手臂與雙腿向不同方向擺動，自然的跑姿便大功告成了。

正常人物

Q版人物

正常人物

Q版人物

這是雙手向前的跑動姿態。下半身動作基本與其他跑動的姿態一致，只是上半身更加前傾，雙手同時置於身體前方。

這是Q版2頭身的跑姿，身體的前傾可以淡化。

2. 跳躍

高高跳起來！這樣的動作充滿了活力與動感，畫面立刻就展現出活潑感，跳躍的動作的變化要怎麼畫呢?

單腳跳躍的姿勢尤其適合女孩子，動作雖不大卻活潑可愛。一邊的腳尖著地，另一邊向後上方彎曲，上半身因為向前跳躍而微微向後傾斜，雙手向上舉起，這些動作都是單腳跳躍時自然表現出來的姿勢，需要注意重點的表現。

這是Q版2頭身人物的單腳跳躍姿勢，上半身與下半身的所有動作都是表現重點，不可以忽略掉。

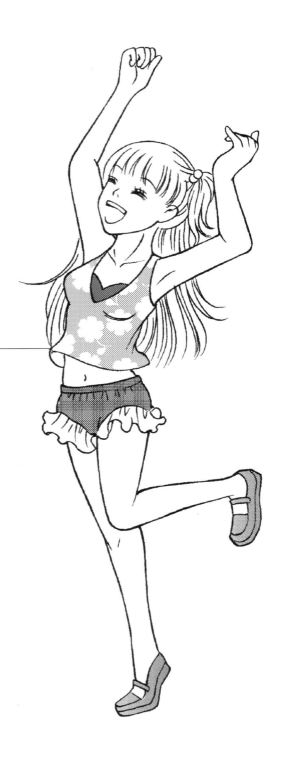

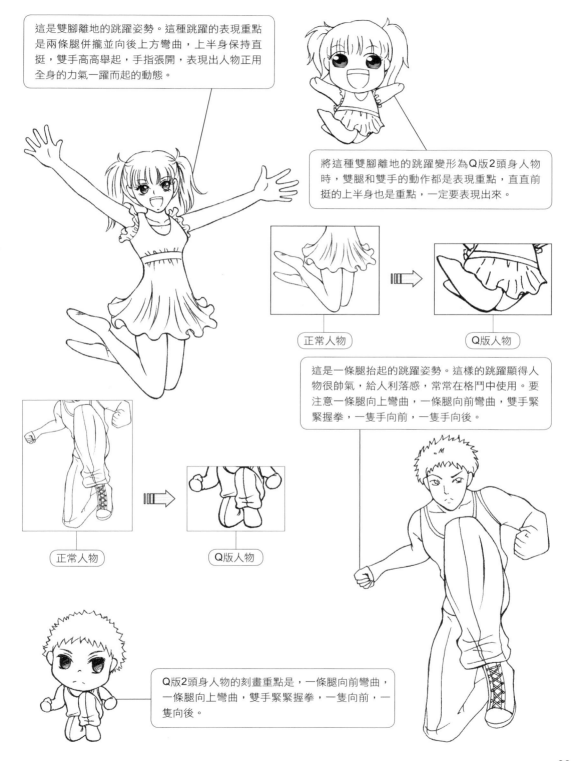

這是雙腳離地的跳躍姿勢。這種跳躍的表現重點是兩條腿併攏並向後上方彎曲，上半身保持直挺，雙手高高舉起，手指張開，表現出人物正用全身的力氣一躍而起的動態。

將這種雙腳離地的跳躍變形為Q版2頭身人物時，雙腿和雙手的動作都是表現重點，直直前挺的上半身也是重點，一定要表現出來。

正常人物

Q版人物

這是一條腿抬起的跳躍姿勢。這樣的跳躍顯得人物很帥氣，給人利落感，常常在格鬥中使用。要注意一條腿向上彎曲，一條腿向前彎曲，雙手緊緊握拳，一隻手向前，一隻手向後。

正常人物

Q版人物

Q版2頭身人物的刻畫重點是，一條腿向前彎曲，一條腿向上彎曲，雙手緊緊握拳，一隻向前，一隻向後。

3. 格鬥

下面舉幾個例子來教大家怎麼樣畫好格鬥的動作。

功夫片裡常常會看見打鬥的場面，有很多動作都非常帥氣，下面我們就來學學怎樣畫格鬥的姿勢吧！

注意人物脖子和肩膀的距離。

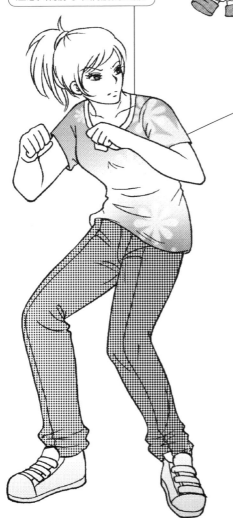

姿勢是很重要的，畫中人物兩隻手彎曲向前，身體微微向前傾斜，腿稍稍彎曲，兩腳叉開，一腳踮起。要注意人物的重心所在。

從5頭身變為2頭身時，人物的身體要變得更加短小，臉要畫得更圓，眼睛畫得更大，手變得更圓。注意表情不可改變，這樣就可以使人物更加可愛，腰身的動作不需表現得太明顯。

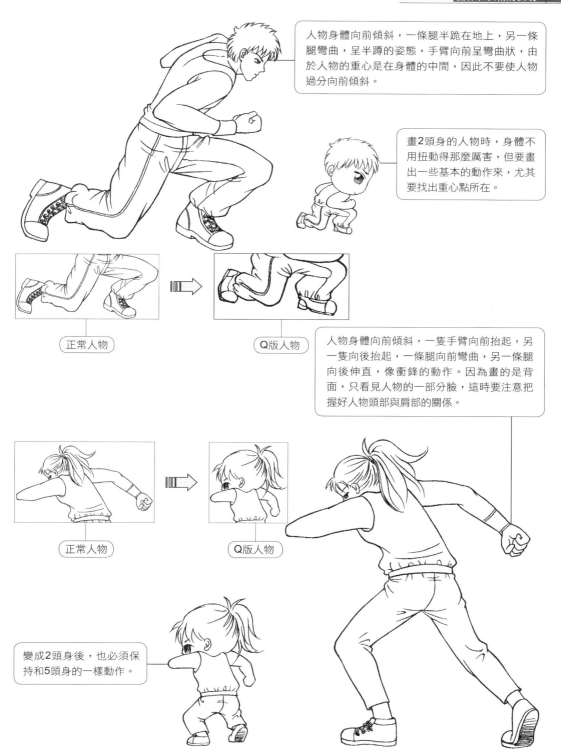

人物身體向前傾斜，一條腿半跪在地上，另一條腿彎曲，呈半蹲的姿態，手臂向前呈彎曲狀，由於人物的重心是在身體的中間，因此不要使人物過分向前傾斜。

畫2頭身的人物時，身體不用扭動得那麼厲害，但要畫出一些基本的動作來，尤其要找出重心點所在。

正常人物

Q版人物

人物身體向前傾斜，一隻手臂向前抬起，另一隻向後抬起，一條腿向前彎曲，另一條腿向後伸直，像衝鋒的動作。因為畫的是背面，只看見人物的一部分臉，這時要注意把握好人物頭部與肩部的關係。

正常人物

Q版人物

變成2頭身後，也必須保持和5頭身的一樣動作。

4. 搬東西

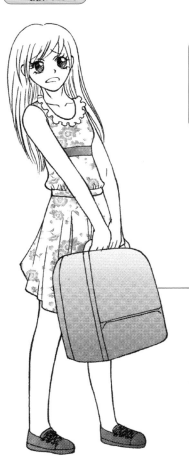

變形為Q版2頭身人物後，身體變得更加短粗，動作變化不是非常明顯，後傾的動作可稍稍簡化，雙手向前拎住重物，表現出雙腳張開站立的姿勢。

這是將重物置於身體正前方的搬東西的動作，為了用力提起前方的重物，人物身體微微向後傾斜，雙腳張開，穩穩的站在地上，以增加受力面積，從而使身體站立的重心更加穩定。

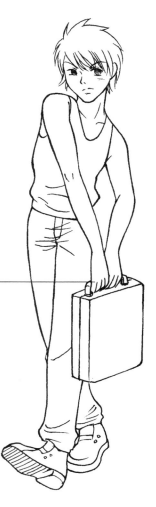

這是重物在身體一側的動作，雙手都在同一側拎著重物，上半身因為一側受力而向一側扭轉傾斜。如果是在走動中，雙腳要呈現出一前一後走動的感覺。

變形為Q版2頭身的人物後，上半身的扭轉仍應保持，傾斜感可稍微淡化。雙手雙腳的動作則需保持不變。

練 習

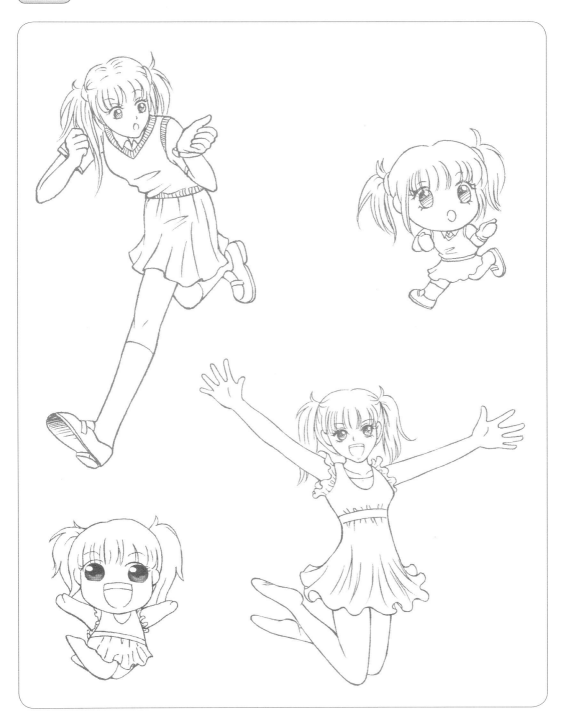

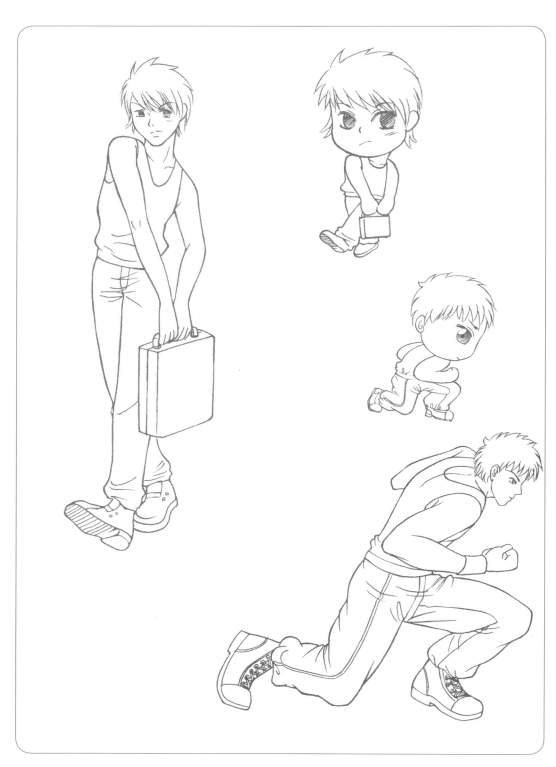

三、表情的表現

1. 高興

● 動作一定要自然

用長線來表現裙子的褶皺。

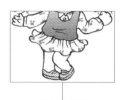

想用動作來表達高興心情時,要注意人物的動作和結構的變化,動作的把握要恰當,人物從5頭身到2頭身變化時,五官要更誇張,嘴巴要變得更大,臉型也要變得更加圓潤些。

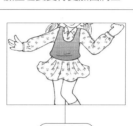

正常人物　　　　　　　　　Q版人物

高興的動作有很多種,我們在這裡舉了兩種比較生動和典型的動作。人物從5頭身變為2頭身時,手腳的變化也很重要,要以前一個動作為基礎來進行變化。

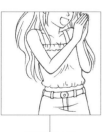

正常人物　　　　　　　　Q版人物

注意哦!在表現高興時要注意人物的嘴型和眼睛哦 !

2. 憤怒

憤怒！聽到這個詞大家首先會想到什麼表情呢？下面我們給大家舉出兩個不同的例子。

注意手臂的動作！

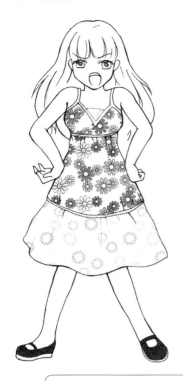

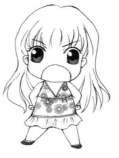

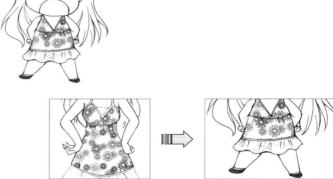

正常人物 → Q版人物

人物的造型往往來自於我們日常的生活當中，現實中的動作誇張後就是漫畫中的動作了。在畫憤怒人物時，首先要注意眉毛和嘴巴的表現，因為這兩個地方是最能表現憤怒的部位，也是比較容易表現的部位。也要同時注意身體和眼睛的動作，憤怒時的眼睛神情要和高興時的眼睛神情區分開，不要畫成一樣。

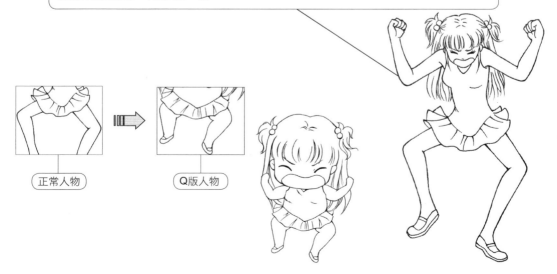

正常人物 → Q版人物

3. 悲哀

人的表情是很豐富的！在我們生活中都會經常出現喜怒哀樂，這一節我們就來學習一下怎樣表現難過的表情吧！

可以用動作表現人物的悲哀感。

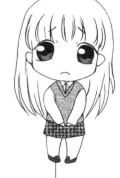

在表現難過表情的時，要注意人物臉部表情的特徵，畫眼睛時必須注意，悲哀時人的眼睛不像平時那麼有神，不要把眼睛畫得像高興的一樣，那就不能表現人物悲傷的心情了！

正常人物 → Q版人物

人物從5頭身到2頭身變化時，自己可以加入一些細微的變化，但仍要保持大體上的一致。

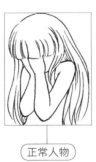 →

正常人物 → Q版人物

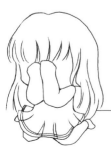

也可以像這樣表現，不畫臉部的表情，只用動作來表現人物的心情。但要注意並不是所有的動作都可以像這樣表現。

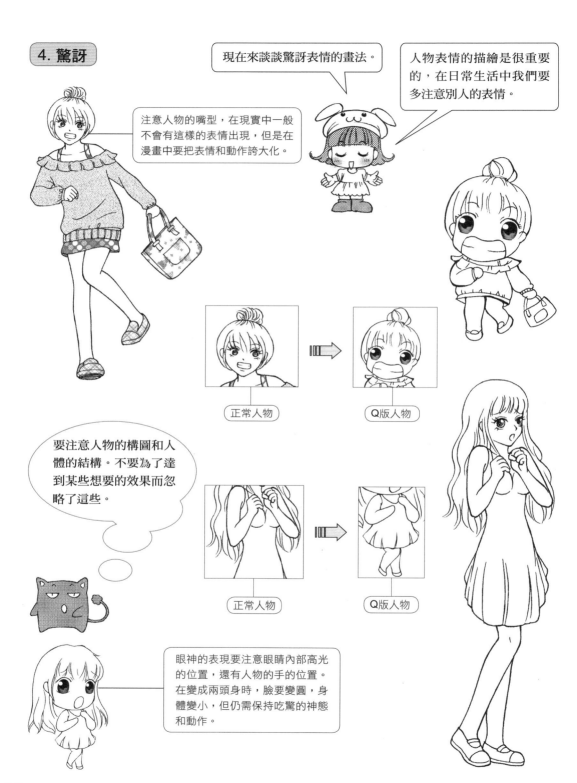

4. 驚訝

現在來談談驚訝表情的畫法。

人物表情的描繪是很重要的，在日常生活中我們要多注意別人的表情。

注意人物的嘴型，在現實中一般不會有這樣的表情出現，但是在漫畫中要把表情和動作誇大化。

正常人物　　　　Q版人物

要注意人物的構圖和人體的結構。不要為了達到某些想要的效果而忽略了這些。

正常人物　　　　Q版人物

眼神的表現要注意眼睛內部高光的位置，還有人物的手的位置。在變成兩頭身時，臉要變圓，身體變小，但仍需保持吃驚的神態和動作。

5. 害羞

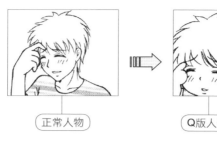

正常人物

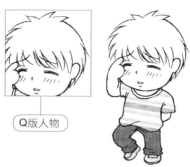

Q版人物

在這裡我們分別畫了一個男生和一個女生，我們一起來看一下他們在害羞時的表現有何不同。

害羞的場面經常會發生，因為見到喜歡的人而害羞，因為別人的話而害羞等等，不同的情況會表現出不同的表情和動作。

正常人物

Q版人物

要注意哦！男生的骨架和女生是不一樣的，要注意人物的比例，還有女生和男生的臉部表情也是不一樣的，一定要區分清楚。

我們可以給女生畫上腮紅，以增加人物的生動性，女生的動作不像男生那麼誇張。

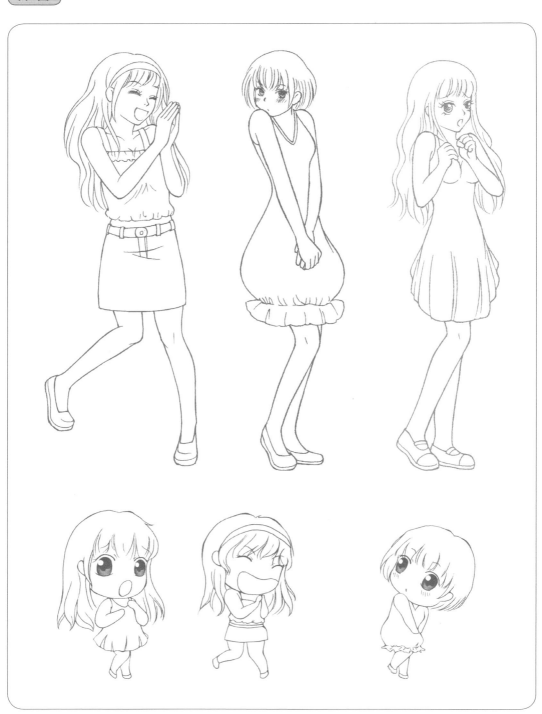

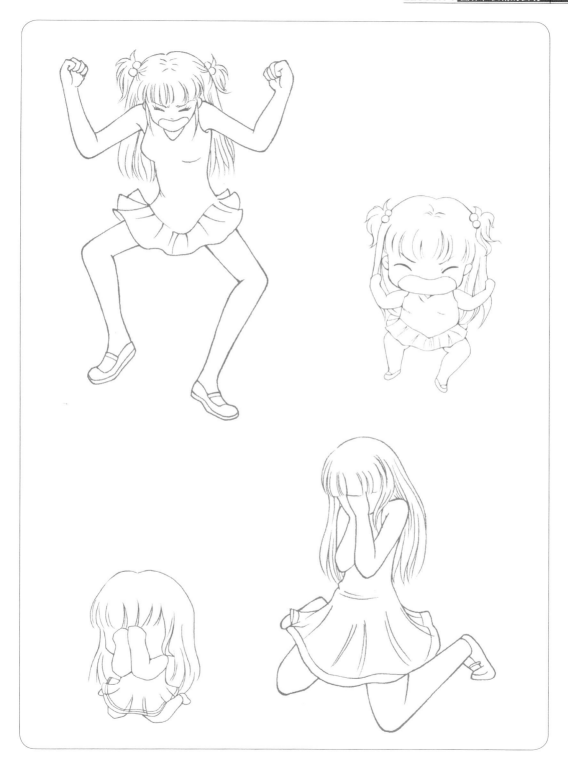

本書由中國青年出版社授權台灣北星圖書事業股份有限公司出版

國家圖書館出版品預行編目資料

我要學漫畫. 5, 頭身比造型篇 / C.C動漫社編
　著. -- 初版. -- 臺北縣永和市 ： 北星圖書,
　2009. 04
　　面；　　公分
　　ISBN 978-986-6399-02-2（平裝）

1. 漫畫　2. 人物畫　3. 繪畫技法

947.41　　　　　　　　　　　　　98006651

我要學漫畫5：頭身比造型篇

發　　　　　行	北星圖書事業股份有限公司
發　行　人	陳偉祥
發　行　所	台北縣永和市中正路458號B1
電　　　　話	886_2_29229000
傳　　　　真	886_2_29229041
網　　　　址	www.nsbooks.com.tw
E ＿ m a i l	nsbook@nsbooks.com.tw
郵 政 劃 撥	50042987
戶　　　　名	北星文化事業有限公司
開　　　　本	170x230mm
版　　　　次	2009年7月初版
印　　　　次	2009年7月初版
書　　　　號	ISBN 978-986-6399-02-2
定　　　　價	新台幣150元　（缺頁或破損的書，請寄回更換）

版權所有 · 翻印必究